天才藝術家

Tiziano
提 香

閣林國際圖書

《四聯幅耶穌復活》局部（請見第2頁）
1520-1522年，布萊西亞，聖那札羅和聖塞爾索
教堂

天才藝術家——
提香

出 版 社：閣林國際圖書有限公司

發 行 人：楊培中

作 者：STEFANO ZUFFI

翻 譯：傅璐、吳若楠

審 訂：湯家平

統 籌：林欣穎

企劃編輯：黃韻光、藍怡雯

特約編輯：陳程政

特約美術編輯：羅雲高

封面設計：林欣穎、吳佩珊

地 址：新北市235中和區建一路137號6樓

電 話：（02）8221-9888

傳 真：（02）8221-7188

閣林讀樂網：www.greenland-book.com

E-mail：green.land@msa.hinet.net

劃撥帳號：19332291

登 記 證：行政院新聞局局版台業字第6192號

出版日期：2013 年 8 月初版

ISBN：978-986-292-177-7

國家圖書館出版品預行編目

天才藝術家：提香 / Stefano Zuffi作；
傅璐, 吳若楠翻譯.
-- 初版. -- 新北市：閣林國際圖書, 2013.08
面； 公分
譯自：I geni dell' arte：Tiziano

ISBN 978-986-292-177-7(平裝)

1.提香(Titian, ca. 1488-1576)
2.畫家 3.義大利

940.9945 102012636

目錄 | Contents

前言 | Introduction

　　我們逐漸習慣這樣的認定：西方繪畫史分為兩個偉大的時代，即「提香之前」與「提香之後」。

　　由古到今，從來沒有一位大師像他一樣將繪畫推進到如此新的境界，並對繪畫技巧和理念都產生深遠的影響。林布蘭特和魯本斯、卡拉瓦喬和委拉斯奎茲、哥雅和馬內，甚至連梵谷和馬諦斯、畢卡索和波洛克，他們全都受惠於提香，更都借用他在繪畫上的技巧革新，進而開拓自己的藝術風格。

　　許多和提香同時期見證人的文獻資料，還有提香本人的往來信函，勾勒出他這樣的形象：平和、嚴謹、節儉，並頻繁出入於十六世紀威尼斯共和國的上流社會，周圍只有幾位至交好友，還有讓他體會甜蜜幸福並同時也經歷艱澀苦痛的家庭生活。此外，他愛好美食，對應得的報酬斤斤計較。唯一故弄玄虛的地方，就是至今仍是個謎的出生日期；要不然就是藏在那小圓帽下，過早光禿的額頭卻長得十分茂密的鬍子。這位藝術大師可說是一個有點庸俗但卻很實際，話很少卻特立獨行，同時與人格格不入的普通人。

　　不過，只要拿起顏料和調色板，提香這個平凡男人就會徹頭徹尾改變。每幅畫對他來說，都是一次戰鬥，更是一場肉搏戰，他必須全心投入，不斷突破傳統，直到畫布上呈現出符合現代藝術家的「畫風」為止。透過他的畫筆和指尖，提香將繪畫藝術提升到一個全新的境界。而他所採用的方式，卻是那樣簡單：即充分瞭解和靈活運用三種顏色（白、黑、紅）。這種看似有些粗糙的畫風下，隱藏的卻是對顏色非常

深厚而敏銳的觀察及利用，他十分享受創作，情感流露毫不掩飾。不僅如此，藉著拉斐爾、達文西和杜勒的鋪墊，提香也賦予了藝術家全新的社會地位。他是第一位成為富人並被全世界熟知的畫家，甚至也因為藝術而獲得金矛騎士的貴族頭銜。

在他周圍還逐漸產生了現代藝術市場，形成了「藝術產權」的概念，他的作品成為那個時代最珍貴的收藏：提香的畫作中，有很大一部分都在充滿艱難險阻的運輸過程中不幸丟失，或隨著船艙沉入海底、在火災中慘遭焚毀，或在阿爾卑斯山坳中被暴風雪捲走而下落不明。即使如此，再刪掉無數的仿製畫，仍然留下近三百幅提香的原作。在他近七十年的創作生涯中，無論是時間長度還是作品數量，都是無人可比的傑作。

隨著刊物不斷地出版和畫展不斷地舉辦，在近幾年，我們越來越習慣將十六世紀定義為「提香時代」，但他的影響還遠不僅於此，他可以說是整個繪畫史變革的關鍵人物。我們也不得不承認這個事實：一則讚美提香的評論，將提香稱作史上最長命的鳳凰，而且已經活了五百年。這個說法或許有些誇張，但確實也有它的依據。

斯特法諾‧祖菲
Stefano Zuffi

MOYSES

QVOD TITIANVS INCHOAVM
PALMA REVERENTER

生 平 | Life

提香—色彩之王

在多洛米蒂山腳下，皮耶韋迪卡多列市的中心地帶，仍然可以看到那座美輪美奐的傳統提香之家。關於這位畫家的出生日期至今仍沒有定論，但經過數世紀的緘默和疑問後，最終還是由畫家自己給出了答案，基本上現在已經確定他出生在1488到1490年間。

他所屬的維伽略家族是個淳樸的上流社會家庭：世代都是公證員、公務員與律師，保持著實際而節儉的家庭傳統，以及對威尼斯共和國的絕對忠誠。在提香出世以前，家族裡可說是從沒有藝術天分的遺傳，而提香從孩提時期便表現出對繪畫的熱愛；而且因家族的遺傳基因，也讓他謹慎地從事投資經營，進而積累越來越多的財富。提香是第一位因為繪畫上的成就而被授予貴族勳章的藝術家，也是第一位真正富有的藝術家。

十六世紀初在威尼斯學畫

大約九歲時，小提香便和後來成為他助手的哥哥法蘭西斯科，搬到了威尼斯的叔叔家。在十六世紀最初的十年中，也是威尼斯畫派經歷十分劇烈變革的期間，提香循序漸進接受了完整的藝術學習生涯。從做拼花工藝者祖卡拓畫室的學徒開始，後來轉到甄提爾‧貝里尼的畫室，再到最後師從喬凡尼‧貝里尼。他的整個學習過程不斷進階：從做聖馬可大教堂馬賽克裝飾的徒工開始，提香接觸到了大量質地堅硬而顏色亮麗的馬賽克磚塊作為顏色的材料；而在甄提爾‧貝里尼那裡，提香進行了刻畫工藝的學習和實踐；到師從喬凡尼‧貝里尼時，他開始闖出名號，並進一步成為威尼斯共和國的「御用畫家」。

喬凡尼‧貝里尼當時已經是博學多聞的色調主義大師，而之後提香和喬爾喬內則進一步發展了這項藝術領域。同時威尼斯畫派深受國際大師如達文西、博斯、昆丁‧馬西斯，特別是杜勒的影響：讓提香無論是在繪畫工藝，還是在形象處理方面，都從這些史無前例的創作靈感的激盪中受益匪淺。

1508年喬爾喬內接到了替里亞托橋附近，德國商人聚集的德國店棧畫壁畫的工作，他自己負責工作總

▶《年輕女子畫像》（維奧蘭特）約1515年，維也納，藝術歷史博物館

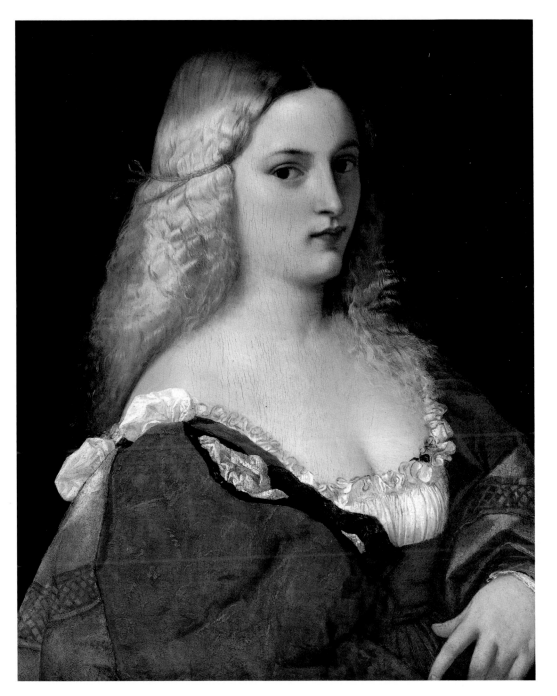

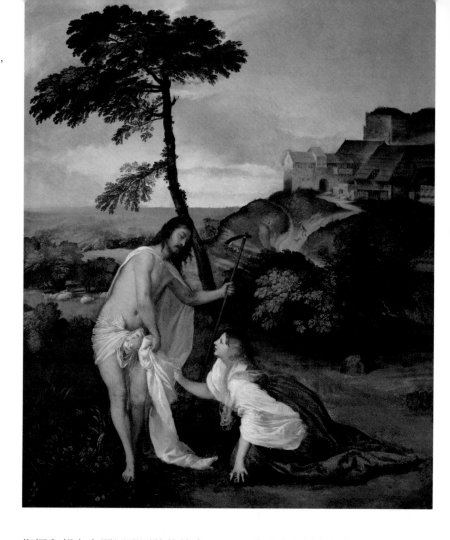

▶《不要碰我》，
1511年，倫敦，
國家畫廊

指揮和朝向大運河那面牆的繪畫工程，而將朝向購物街的那一面牆交給提香：雖然現在這組畫作已經遭到鹽漬損壞，只能依靠保存在黃金屋中褪色的殘留部分、相關的歷史記錄，以及安東・瑪利亞・薩內蒂創作於十八世紀的版畫來還原它的原貌。但是仍可以從這些分散卻關鍵的證據中，確定兩位大師不同的創作地點。

喬爾喬內傾向於在壁龕陰影中，放置一組規則的人物；而提香卻選擇更活躍的人物姿勢和主題，比如在入口大門上的「正義」畫作。提香和喬爾喬內在接下來的1508到1510年間仍然繼續合作，同時德國店棧的壁畫工作，讓這個卡多列年輕人開啟了一個新的階段，他開始因成為獨立的畫師而聲名遠播，不再僅僅是喬爾喬內的助手，並開始

接受北歐商人委託的私人繪畫工作。

1509年，提香的創作生涯才剛開始，卻因戰爭的因素而不得不終止，與此同時，威尼斯共和國也受到奧地利馬克西米利安一世國王和神聖同盟（或康布雷同盟）軍隊的攻擊。一場災難性的慘敗後，威尼斯共和國軍隊撤退了，並失去了大片領土，就連威尼斯城也危在旦夕：和平條約強迫威尼斯共和國，接受銳減的管轄範圍。喬爾喬內在1510年突然死於瘟疫，讓情況進一步惡化。他沒來得及完成的部分作品，最終由他的親密夥伴接手完成：在這些作品中，很可能包括《沉睡的維納斯》——提香完成、三位哲學家—— 塞巴斯蒂安·魯茨安尼整理而成，而塞巴斯蒂安之後以綽號「皮翁波」成名。

從喬爾喬內的繼承者
到威尼斯共和國的御用畫家

從1510年6月到1511年8月，喬爾喬內「繼承者們」的風格各樹一幟。塞巴斯蒂安·魯茨安尼致力於完成聖喬萬尼的克里索斯托莫祭壇，他的創作中充滿了新的元素：空間的自由感、人物處理的不對稱感、畫中主要人物以側面形象呈現等等。與此同時，提香搬遷到帕多瓦，於1511年4月開始在聖徒學院創作聖安東尼奧生平三個片段的壁畫。在這裡，這位20歲出頭的年輕畫家，開始展現出他對繪畫源源不絕地能量，以及舞台戲劇性用色的協調與對比。提香也因此成為同輩藝術家中最傑出的一位，但他的成名也嚴重威脅到塞巴斯蒂安，塞巴斯蒂安也為了逃避與提香的競爭而搬離到羅馬。

1513年，提香接到了第一份在公爵宮的皇家職務：創作一幅歷史主題的畫作——卡多列戰爭。這幅畫的問世，讓他獲得了喬爾喬內真正傳人的名聲和更多的委託者：他對於畫作中風景描繪的技巧，更是深受法蘭德斯及德國商人的青睞，提香作畫的特色，畫作中一半以上的人物都是以女性為主，並且非常貼近畫面，目光直視前方，幾乎讓觀者觸手可及。在色彩方面，相較於喬爾喬內的和諧色調和暈塗法，提香的色彩就充滿了鮮明濃烈的表現力。

1516年是個關鍵的時期，努瓦永條約的簽訂帶來了國家的復蘇和生活環境的安適，威尼斯共和國也藉此條約收回了大部分在1509年喪失的土地。同年11月，八十多歲的喬凡尼·貝里尼去世一周後，提香接替了御用畫家的職務，而且一做就是70年。同年提香開始在聖方濟會榮耀聖母聖殿祭壇的工作：創作《聖母升天》，並於1518年5月18日完成。

起初的評論讓人驚訝，並有些尷尬，例如盧多維克·多爾奇（1557年）寫到：「笨拙的畫家與愚蠢的群眾，作品中除了貝里尼和維瓦利尼死氣沉沉的技法外，簡直一無所有，既沒有宗教的慰藉也沒有優雅的姿態，可以說是一大敗筆。但是在那些充滿嫉妒的評論平息後，人們開始驚訝於提香在威尼斯學到的繪畫新風格。」這些評論家最初的驚詫是可以被理解的：《聖母升天》與之前的威尼斯繪畫風格沒有任何關聯，是這種多爾奇定義為「新風格」的起點：「在這幅畫中包含了米開朗基羅的宏偉和威嚴，拉斐爾的歡愉和可愛，還有提香這位畫家色彩運用的自我風格。」

在費拉拉和曼托瓦宮廷的功成名就

從1518年開始，藉由《聖母升天》的名氣，提香開始他的國際創作生涯：最初的訂單來自北方小國的貴族。第一位邀請這位卡多列畫家的是阿方索·埃斯特公爵，請他到費拉拉進行「雪花石浮雕房」的裝潢，這個房間是公爵在埃斯特宮廷內部的私人工作室，喬凡尼·貝里尼曾為這個工作室創作《萬神節》。提香在費拉拉的日子裡創作了一些肖像畫，幾幅不起眼的小作品和重要的三幅神話主題作品——「酒神系列」。

隨著工作室後來災難般的拆毀，

並且之後首都遷至摩德納（1598年），畫作先被移到了羅馬然後流失到國外：《酒神祭》和《維納斯的崇拜》被保存在普拉多，《酒神巴庫斯和阿里阿德涅》現存於倫敦國家畫廊。這幾幅畫作都描繪快樂幸福的場面，色彩鮮豔卻不落俗套：提香是一位畫作涉獵廣泛的畫家，作品的範圍從肖像畫到祭壇畫，從史詩壁畫到被他稱作「詩歌」，以神話故事為主題的繪畫，都展現了經典的品味，並不是單單呈現古代的故事和智慧，而是充滿激情的詮釋。

這位大師經常周旋於埃斯特宮廷和威尼斯，因此他也大大地提高了接受訂單的門檻，這使得他的作品非常難求，也因此極其珍貴。提香總是要讓人再三請求，而且要求的報酬越來越高，或者是來自尊貴人士的委託，而能夠滿足他虛榮心的訂單。繼埃斯特家族之後，他又接受了貢薩格家族的邀請：即曼托瓦費德里科二世侯爵，他是阿方索·埃斯特公爵的姪子，他用豐厚的報酬，加上龐大的饋贈和上流社會的邀請函，還有能夠進入曼托瓦最活躍的文化階層的可能性來打動提香，當中就有結識著名的作家巴爾達薩雷·卡斯蒂里奧內和多才多藝的朱里奧·羅馬諾，他是拉斐爾的合作對象，也是當時最受關注的新興藝術家之一。

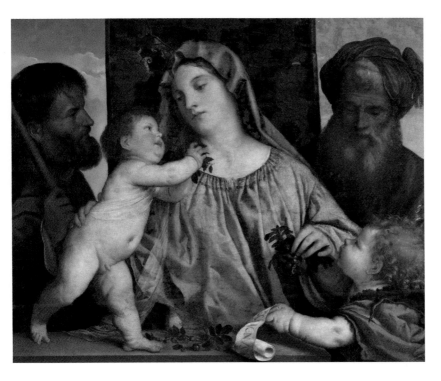

　　兩個雄心勃勃的貴族家庭對提香的競爭，在短短幾年中，就讓來自各地的邀請如雪片般飛來，畫家的地位越來越尊貴，報酬也節節升高。提香這時年僅30歲，是第一位的將自己的藝術帶進皇室階級的藝術家，也是第一位確實十分富有的藝術家。

提香公眾人物的私人生活：古利提總督的創舉和與塞西莉亞的婚姻

　　提香大部分時間定居在威尼斯共和國，在靠近大運河的聖撒母耳教堂裡的工作室工作，但他只是不定期地為訂畫人和地方政府作畫。由於和上流社會關係的迅速發展，因此他的作品主要都用於出口。這位大師成立了一間效率極高的畫室，他哥哥法蘭西斯科為管理人：可是訂單的數量如雨後春筍般的激增，導致交稿期限必須被無止盡地往後延，這種情況不時地也引起委託人的不滿。因為提香而發展起來對畫作的大量需求，使藝術品經銷商、藝術家和買主之間的中間人市場悄然興起。

　　1523年，雄心勃勃的安德烈·古利提成功地當選為第一屆總督，並帶動了威尼斯的文化和藝術的繁榮。這位新上任的總督提出一項規

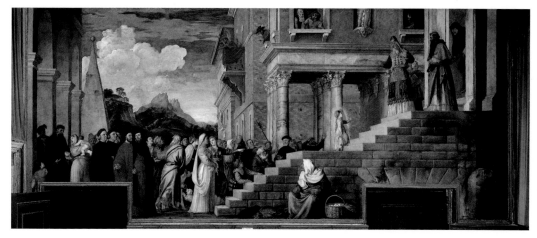

▲《聖母的神殿奉獻》，1534–1538年，威尼斯卡莉達學院，現學院美術館

劃，希望大範圍採用全新的建築風格來增強城市的活力。古利提總督的全面翻新規劃，重新點燃了人們對威尼斯共和國的信心，他們渴望著威尼斯能取代羅馬，成為義大利城市的指標。提香作為國家的御用畫家，也第一時間站出來支持總督的此項創舉。在這個時期，他的公共作品包括在公爵宮的幾幅壁畫，例如古利提總督私人房間進門大廳的《聖克里斯多夫》，而這些年的核心畫作則是在聖方濟會榮耀聖母聖殿的《皮薩羅聖母》。

在長期（1519年接受委派到1526年才完成）精心的繪製下，最終呈現了繪畫構圖的徹底革新。從繪畫本身的角度來說，它放置在教堂的左側祭壇上方，提香放棄將聖母畫於中央位置的構圖方式，而將聖母移到右邊。圍繞著聖母的一組人物

也改變了以往神聖對話中標準的三角規則。如今，提香的畫風已經成熟，並引導著威尼斯繪畫走向前所未有、活躍生動的時代，與威尼斯共和國在歷史上的復興相互呼應。

在1527年，當這個「永恆的城市」被查理五世的瑞士雇傭軍占領時，安德烈·古利提之前發起的「新羅馬」規劃，卻意外地得到了進一步的發展。軍隊對羅馬城的掠奪造成城中知識分子外移，而拉斐爾學院也永遠消失在歷史舞臺。在留下的零星藝術家中，只有塞巴斯蒂安·魯茨安尼留在克萊蒙特七世教宗的身邊，並一起藏匿在聖天使城堡裡：日後他也因為對教宗的忠誠而贏得了崇高的榮耀。

從羅馬逃出來的大師之一，就是最初勉強在威尼斯定居的雅可

波‧聖索維諾。古利提總督不可能放手，讓這位偉大古典主義代表大師的其中之一納入旗下的幸運機會溜走，因此他授予聖索維諾非常尊貴的職位。遷居威尼斯幾年後，隨著巴托羅密歐‧波恩的過世，雅可波‧聖索維諾便成「首席大師」，即威尼斯公共建築的總設計師，在五十多年的任期中，他實現了讓威尼斯「全新」面貌的願望。他的古典主義風格建築也成為權力機構建築的代表。同時在聖索維諾和提香之間也建立了長久而堅固的友誼，後來還加入了多產作家彼得‧阿雷蒂諾。

此時，提香的私人生活也有了重大的轉變。1529年他與和同是從卡多列山上下來遷居到威尼斯的塞西莉亞‧索爾達諾結婚了，兩人在婚前就已經生了兩個兒子——蓬波尼奧和奧拉齊奧。1530年塞西莉亞生了名為拉維尼亞的女兒並死於難產。提香此後終生沒有再婚。

和查理五世的友誼

憑藉著和彼得‧阿雷蒂諾的深厚友情，在查理五世1530年到達博洛尼亞之際，提香結識了這位國王，也從此開始了歷時整整45年與西班牙皇室的特權關係。提香開創了新的「皇室」肖像畫法，創作的模式在未來幾個世紀中被畫家委拉斯奎茲、魯本斯、林布蘭特和哥雅分別繼承，也藉由他們使得這些美輪美奐的皇家肖像畫的作畫風格被保存下來，而且持續到二十世紀。

對於肖像畫，提香選擇描繪動作動態的瞬間及主角生動的表情；相對於以往精確但是死板的線條，他更著墨於名人（國王或教皇、統治者或總督）的內心世界，他們的統治地位，在世界舞臺上和歷史記錄中生動呈現出雄偉的姿態。藝術評論家讚揚提香作為肖像畫家無人能及的能力，並特別強調他筆下的肖像畫不僅只是人物的相似度，更重要的是他的畫賦予畫中人真實活著的感覺，那已不再是幅肖像畫，而是一個有血有肉、有意識、有靈魂、有思想，內心剛強並充滿顛覆性智慧力量的人。

查理五世的肖像畫系列起始於一幅大尺寸的全身像，畫面中國王撫摸著一隻大狗（1533年）：查理五世給了這幅畫毫無保留的讚揚，還授予提香貴族勳章，並給他一塊金牌，外加自由進出皇室的權利和日不落帝國「首席畫師」的稱號。同一時期在義大利，烏爾比諾戴拉‧羅威爾皇室加入了埃斯特皇室及貢薩格皇室，也都成為提香的訂畫人。此後，提香的工作訂單從不間斷，他以極高的效率組織畫室的繪畫創作，並將畫室搬到比利格蘭特更大的地方，接近現在逢達門達諾威。提香並沒有，也不打算開創真正的提香畫派；相反地，他偏向雇

用可靠誠實並且沒有個人風格的助手，這些人不會在畫作中用某些方法讓自己畫的部分明顯地區別於提香畫的部分。

在30歲的前幾年裡，提香為自己的國家作畫太少，以致引起了威尼斯共和國議會的反感：因為身為共和國的御用畫家，提香每年都會收到豐厚的報酬，享有免稅權和很多其他的好處。正因如此，1534年提香毫不猶豫地接受了為卡莉達學院（現今學院美術館）創作大幅壁畫的工作，即《聖母的神殿奉獻》。這幅畫作最終於1538年在提香畫室的努力下完成（畫作中很可能有非義大利籍畫師的幫助，如荷蘭畫家朗貝寧・絮斯特利和德國畫家喬安・斯特凡・卡爾卡），是提香唯一一幅敘述題材的作品，有著他所有其他畫作沒有的特色。

《聖母的神殿奉獻》擺放在顯眼位置和卡莉達學院，對這幅畫明顯的偏愛，讓提香在和前輩波戴諾內早就已經開始的藝術領域競爭中略勝一籌。支持波戴諾內的貴族們，也因此找到了提香為公爵宮創作的《卡多列戰爭》畫作在交稿上的拖延為藉口，於1537年夏天成功迫使議會停止了前面提到的豐厚年薪。由於這種情況所造成的尷尬，讓提香只能繼續為皇室作畫。他為戴拉・羅威爾皇室於1538年完成繪製《烏爾比諾的維納斯》，現存於佛羅倫斯烏菲茲美術館。我們可以發現，這幅畫相較於30年前喬爾喬內創作的《沉睡的維納斯》，提香開創了文藝復興時期裸體躺臥女性主題的全新畫法：亦即不再畫躺臥在自然環境中的人物，而是藉著真實的背景讓畫中人物的形象鮮活真切，她向觀眾拋著媚眼，她是一個真實存在而非理想中遙不可及的人物。

與矯飾主義的關係

1538年古利提總督的離世，實際上為提香打開了新的局面。一向自認為是安德烈・古利提總督「威尼斯派」的提香，幾乎以從沒見過拉斐爾和米開朗基羅創作的古老紀念碑、雕像和壁畫而感到自豪，但是如今這種短兵相接似乎無可避免了。儘管提香以前不斷地拒絕去羅馬的邀約，但他本身仍對矯飾主義有一些瞭解。在曼托瓦為貢薩格皇室作畫時，提香曾研究過朱里奧・羅馬諾的裝飾和建築作品。在那些被版畫和素描包圍的日子裡，提香也充分地瞭解了其他畫派的發展。

事實上，在提香去羅馬之前就已經創作過非常多矯飾主義的作品。在40歲的前幾年中，提香曾嘗試將自己使用色彩的特色融入矯飾風格的構圖和人物姿態中，他的作品中也有從經典畫作中獲得啟發而帶有矯飾主義的味道。學院美術館收藏的《聖喬萬尼・巴蒂斯塔》就是這

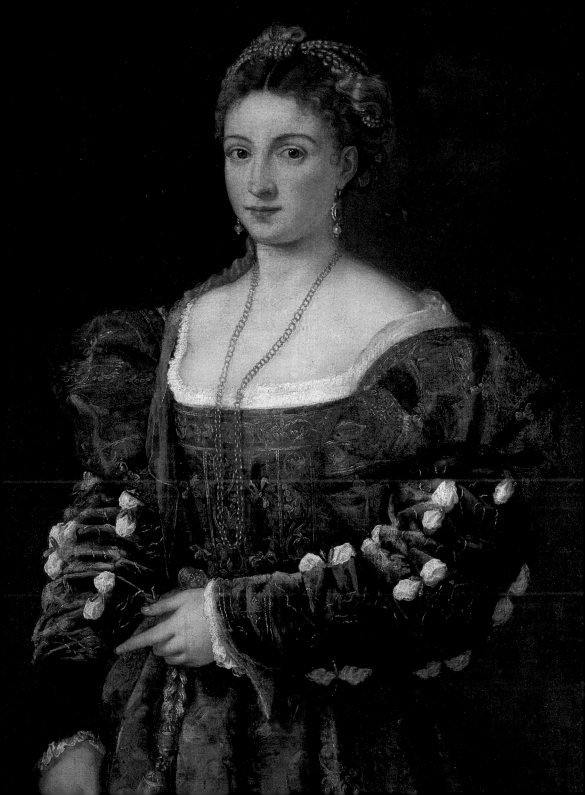

樣的一幅畫作，畫中人物的動作像是在發表宣言，在深色濃厚的自然背景裡顯得十分威嚴。現存於普拉多的《阿方索·德阿瓦洛斯伯爵的演說》這幅慶祝侯爵成為米蘭總督的肖像畫中，更直接地顯露出矯飾主義的風格。

提香的矯飾主義風格畫作集大成者應屬《光榮的受難》（巴黎，羅浮宮，1540-1542年），這幅宗教題材的巨大畫作，他融合了義大利中部的繪畫風格、威尼斯傳統表現手法和個人畫風的嘗試成果。畫作原是獻給米蘭聖瑪利亞感恩堂，但直到被拿破崙移走後才被公眾評論為米蘭最重要的「被移動的」繪畫作品。這幅畫中對聖經故事的引用及考究，並不影響畫作想要表現出動態且血腥場面的描繪。畫中人物動作誇張，在歷史上成為不朽的典範，直到半個世紀之後，讓年輕的卡拉瓦喬留下深刻的印象。

在小幅作品中，提香嘗試新的繪圖工藝，這種嘗試也成為他後半生的主要繪畫風格。他在畫作背景中不再規矩地大片塗滿顏色，而是用很多的濃重的色塊和未調勻的顏色殘留物隨意地留下明顯的筆觸痕跡。這種「新繪畫工藝」（彼得·阿雷蒂諾如此稱呼）初期的作品誕生在藝術家親密朋友的肖像畫中。比如《彼得·阿雷蒂諾的肖像》（佛羅倫斯，帕拉提納畫廊）和之

後的《威尼斯總督安德烈·古利提肖像》（華盛頓，國家藝廊），畫中人物的輪廓並不清晰，筆觸看上去像是用半損毀的大畫筆塗成。相對於在米開朗基羅雕塑中類似「未完成」的創新風格，提香的作品使觀賞者有更積極、更直接的參與感。

提香和羅馬充滿爭議的關係

伴隨著眾人的建議和彼得·阿雷蒂諾的推舉信，烏爾比諾公爵的青睞和護送，彼得·本博的親自迎接，瓦薩里的熱切盼望，樞機主教亞歷山德羅·法爾內塞（現任教宗保羅三世的孫子）的大力舉薦，提香終於在羅馬當地畫派的恐懼中，在比他更早到達羅馬的宿敵塞巴斯蒂安·皮翁波的譏諷中，來到了羅馬。這時已經是1545年10月了。這位大師終於有了在羅馬短暫停留幾個月的機會，他的居所在梵蒂岡面向美景宮庭院。喬爾喬·瓦薩里也帶著提香遊覽各個古蹟和現代建築，並向他介紹有名的地方；但他可以感覺到提香是按照自己的品味，比較和主觀的權衡進行選擇，而並非對每樣東西都讚不絕口。

而羅馬的藝術家也是如此，雖然表面上對提香的到來非常熱情，對他的作品讚譽有加，但實際上卻十分小心謹慎，甚至可以說有些排擠。比如佩林·德·瓦加，他是拉斐爾畫派僅剩的幾個門徒之一，就

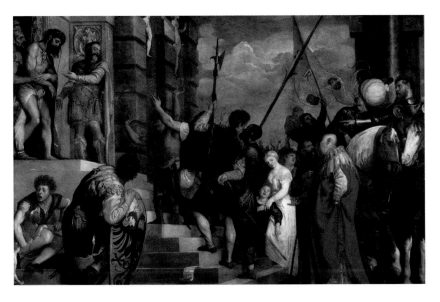

非常頑固地拒絕認識這位威尼斯大師。當喬萬尼‧德拉‧卡薩主教看到提香即將完成的《達娜厄》（現存於拿波里，國家美術館），他是第一個注意到畫中「招來魔鬼的裸體女人」的性慾張力，而這幅畫同時也得到樞機主教亞歷山德羅‧法爾內塞的喜愛。

由於提香已預期將會在羅馬作畫，他在旅居羅馬期間，對於創作的時間、方式和地點都做了精心的安排，他在初到梵蒂岡的幾天中都隨身帶著畫板，有空時就添上幾筆。藉由這個充滿宣傳意味的舉動，提香引起了羅馬藝術圈的轟動。他的戰略發揮了良好的效果，這些從瓦薩里與米開朗基羅在美景宮庭園散步的回憶敘述中，就可以看出來：當著提香的面，米開朗基羅稱讚這幅畫幾乎就要完成了，但是提香離開後，他就對這位只會隨聲附和的瓦薩里說，這個威尼斯人根本不懂畫畫。米開朗基羅尖銳的評論公開地表達了他對這位托斯卡尼——羅馬「首席畫家」，人稱為「完美色彩大師」的提香的嫌棄，而且他對提香的為人也不是很看得起。總之，提香的羅馬之行成為關於色彩與素描間激烈辯論的導火線。

提香在羅馬最重要的畫作是《教皇保羅三世和他的孫子》（那不勒斯，國家美術館），提香在畫作中以非凡的創意和勇氣重新選用了來自於拉斐爾《教皇利奧十世和姪子的肖像》的構思。他另外保留了很多粗糙的細節，如下筆時帶著色粒而且顏色深淺不一，提香藉著這些

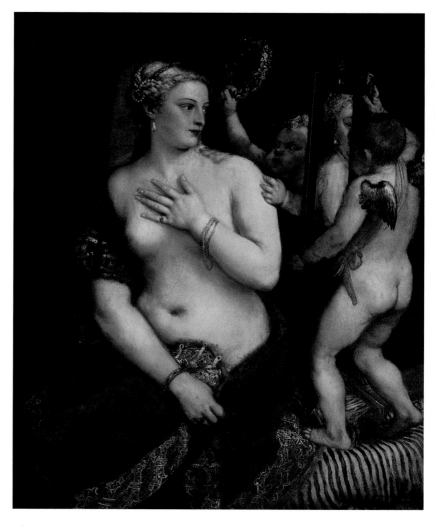

▶《鏡前維納斯》,
1554-1555 年,
華盛頓,國家藝廊

方式賦予整幅畫作陰沉和懷疑的氛圍。十分瞭解羅馬宮廷內部權力鬥爭的彼得‧阿雷蒂諾,早早就奉勸他的好友,不要對與法爾內塞家族的關係抱有過多的幻想,特別是不要期待主教可以改變自己沒有什麼前途的長子蓬波尼奧生活。

1546年提香於回程中在佛羅倫斯短暫停留後就回到威尼斯,同時他覺得自己對矯飾主義的探索也該告一段落。從這個時候起,提香在藝術領域上的追求全部轉移到如何在畫作中運用越來越濃厚及戲劇性的顏色這門技術上的深入研究。比如阿雷蒂諾在1548年寫給查理五世的

信中提到，提香現在研究「明暗的新表現力」，徹底的拋棄了與托斯卡尼——羅馬藝術風格對抗的道路。

與查理五世在德國
國際之旅

1548年1月，在查理五世的邀請下，提香途經特倫迪諾來到奧格斯堡，這位國王還特別為他裝潢了一間和自己房間相通的公寓。提香從此進入了歐洲歷史的核心（「被全世界的榮耀環繞」阿雷蒂諾如是說），來到為了終止組成施瑪律卡爾登聯盟的路德會領主與天主教權勢之間，漫長而血腥的宗教和因軍事戰爭而召開的反宗教改革會議和國會之中。居住在德國九個多月的時間裡，提香一直非常積極地作畫，為國會議員繪製了很多肖像畫，還有查理五世的妻子、葡萄牙公主伊莎貝拉充滿悲傷但卻很美麗的死後肖像畫。

他在這個時期最傑出的作品，是現存於普拉多的《查理五世的騎馬肖像》。就算在1734年，這幅畫在馬德里城堡的大火中燒壞了下面的部分，卻仍無法遮掩畫作中顯赫人物的原貌——這位凱旋統帥的榮耀光輝，在後來的幾個世紀裡，魯本斯·范·戴克、林布蘭特和馬內都先後創作了一系列騎馬肖像，但仍舊無法超越這幅作品。提香在到達奧格斯堡後就立即開始著手這幅畫的創作，目的是為了慶祝查理五世與參加宗教改革的德國領主之間漫長且艱難的戰爭中的米爾貝格戰爭，一場關鍵性戰役的勝利。

畫中查理五世披著閃閃發光的盔甲，無視於戰馬激動地晃動，如同一位孤獨的英雄。畫面背景中，遙遠的地平線上燃燒著滾燙的紅日。提香違背了對查理五世帝國著名的描述（日不落帝國），將落日的場景表現在畫面中。充分表現了主人翁身體的疲憊和與其鮮明對比的堅強意志，查理五世認可這樣一幅對自己的肖像畫也被傳為佳話。畫作用同樣的方式，即一日之末來表達時光的流逝，並最終匯集成為對這個歷史時刻永恆流傳的期待。毫無疑問地，提香的靈感來自他對查理五世直接而深入的瞭解，和最近一段時期在德國的相處，都讓他直接觸摸著這位國王的靈魂。

離開奧格斯堡後，提香又去了因斯布魯克和米蘭。再次回到威尼斯以後，已經六十幾歲的提香，將重心重新放在了他迅速革新的藝術畫派上。在這幾年中，因為遲遲不能收到來自西班牙皇室的酬金加上1550年他妹妹奧索拉的去世，提香過得非常困難。1550年11月，他再次應查理五世的邀請，如往常一樣由一群助手陪同，回到了奧格斯堡，並在那裡待到隔年夏天。在德國的第二次短居中，提香完成了現存於普拉多的《帶盔甲的菲力普二

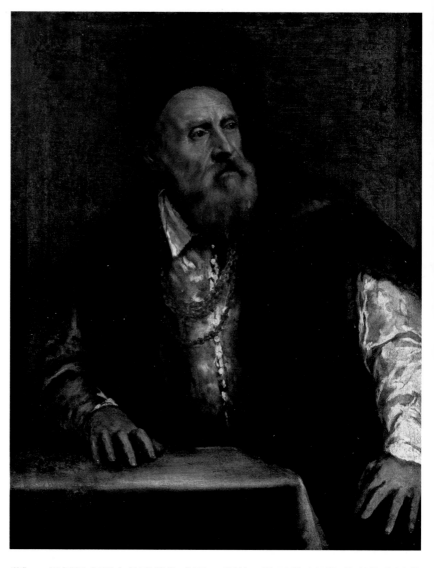

▶《自畫像》，
約1562年，柏林
畫廊

世》。這幅具有紀念性意義的「國家肖像」再一次印證了提香在藝術上的自省能力，畫作也成為他和王子之間友情的見證。在1545年及之後的六年中，基本上提香都旅居在威尼斯以外的地方，但從這個時期開始，除了幾次因為他所投資極其賺錢的伐木和木材生意而在卡多列小居外，提香過著越來越深居簡出的生活。

五十年代初：宗教畫與「詩歌」（異教神話題材繪畫）

提香和西班牙皇室之間的關係越來越緊密，信件往來越來越頻繁，信也越寫越厚，大部分都是提香在向皇室催款，以及對皇室無力償還他的酬勞表示深深失望。在提香的這些信件中，他將自己的神話題材畫作稱作「詩歌」，其中大部分是為菲力普二世所創作。查理五世在1555年時退位，帶著幾幅提香的畫作獨居在尤斯特。這個時期提香的神話題材作品充滿了苦澀，這種苦澀滲透在神聖的場景中，其中保存在華盛頓國家藝廊的《鏡前維納斯》，因為畫裡呈現出豪華和美好的感官享受，成為這個時期的優秀作品。

這個神話題材的畫作取材於文學作品奧維德的《變形記》，但提香卻沒有嘗試去精準描述這個經典文學的內容；恰恰相反地，他憑感覺自由發揮創作。提香不懂拉丁文，雖然和詩人作家見面頻繁，但他在文學上還是有些欠缺。而這種深度文學造詣的不足，相較於畫成經典的「權威」形象，在提香的筆下反倒成為令人羨慕的自由繪畫風格。提香對人物進行了重新詮釋，他對重現文學中的人物沒有興趣，卻用自己特有的現代化藝術敏銳感抓住了人物的代表性含義。

為菲力普二世畫的「詩歌」中，最精彩的部分是戴安娜組圖，描繪殘忍的女神狠心地實行懲罰的場面；相較於和四十年前為阿方索·埃斯特公爵創作的酒神節狂歡系列，場景的轉變令人吃驚。提香中年後期直到晚年，從沒放棄充滿活力的色彩風格和珍貴的細節描繪，還用更濃厚的顏彩對畫作內容進行更豐富的詮釋，這也是畫家深刻人生體驗的結果。

提香這個階段的私人生活和三個孩子緊密相連。當性格溫和的奧拉齊奧成為爸爸畫室的得力助手，總是讓提香擔心，對藝術沒什麼興趣的兒子蓬波尼奧，迷迷糊糊地當了神職人員。1555年提香的女兒拉維尼亞和科內里奧·薩奇內利結婚。婚禮在塞拉瓦萊市（即現在的維托里奧維內托，威尼斯和皮耶韋迪卡多列市中間的地方）的一座教堂中舉行，提香曾在1547年為這個教堂創作《聖母與聖安德列和聖彼得》。被認為提香創作的第一幅自畫像，現收藏於柏林，也在這幾年中完成。

提香並不自戀，也沒有想要在畫中美化自己。在他漫長生命的最後階段中，他的為人作風像個貴族紳士，娛樂生活也僅限於去彼得·阿雷蒂諾或雅可波·聖索維諾的家裡做客。當然，我們還是可以認出他的小特點：習慣戴著小圓帽來遮掩禿頭，並在胸前掛著查理五世在

1533年賜給他的顯眼金牌。

提香體會倖存者的孤獨

不到一年的時間裡，提香就經歷了兩位對他生命有著決定性的人離世。1556年10月21日彼得‧阿雷蒂諾因為中風過世；1557年9月21日查理五世也辭世。盧多維克‧多爾奇為阿雷蒂諾寫了在1557年出版的《繪畫對話》，在書中有對提香生動的頌詞和珍貴的相關資料。一連串的喪禮和不幸，也進一步迫近到維伽略家族中與提香比較親近的家人，1559年提香親愛的哥哥法蘭西斯科去世時，提香最喜愛的兒子奧拉齊奧也在前往米蘭向雕刻家雷歐內‧雷歐尼要西班牙皇室之前的欠款之際，被這個雕刻家刺殺成重傷。因此在五十年代的後五年中，提香創作了一些出色的宗教題材作品，其中幾幅是大尺寸畫作，預示著提香繪畫達到極致時刻的到來。

這些年的畫作大概有《聖羅倫佐的殉難》，算是提香在威尼斯耶穌會教堂戲劇性畫作風格的劃時代傑作。經過一個漫長且痛苦的創作過程，提香在1558到1559年完成了這幅祭壇畫。遠超過之前僅是單單對明暗關係進行舞臺照明方式的處理，這次提香勇敢地嘗試讓夜幕的黑暗籠罩在殉道者四周，畫中人物的周圍也全是陰暗高聳的建築。整幅畫真正的主角是背景中的火焰、土地、天空和神像，它們燃燒、迸發，在這幅畫作的不同地方忽明忽暗。

提香60歲時，接到了尊貴的訂畫人，威尼斯政府的訂單：為他的至交雅可波‧聖索維諾設計建造的聖馬可國家圖書館庭院繪製智慧女神的八角形畫作。除此之外，已經70歲的提香漸漸明顯地退出了以御用畫家為中心的生活，專注於對繪畫風格的探索和強烈色調的革新。此時，這位大師又一次遭受了家庭悲劇的打擊，他的女兒拉維尼亞因難產死於1561年。之後，米開朗基羅在1564年過世，讓文藝復興再次痛失一位「大老」。提香這個時期風格革新的成果只能從出口到國外的畫作中，在其他人幫助完成的部分片面地識別出來，例如為埃斯科里亞修道院創作的《最後的晚餐》。

更明顯的是，之後一系列為威尼斯教堂所作的繪畫，特別是為聖薩爾瓦多教堂創作的《瑪利亞純潔受孕》，簡直是這幾年中最經典的傑作。提香再一次證明他不滿足於已經被掌握的特定風格，總是反覆推翻自己。用色濃厚、飽滿、熱烈，超出了人物的輪廓，畫面就像一架彩色的攪拌機。在上面可以看到兩處文字：簽名「Titianus Fecit Fecit」（其實是後來重疊著畫上去的），這個簽名長久以來都公認是畫家展示繪畫熱情的自豪描述，另外一個就是碑文「Ignis Ardens non

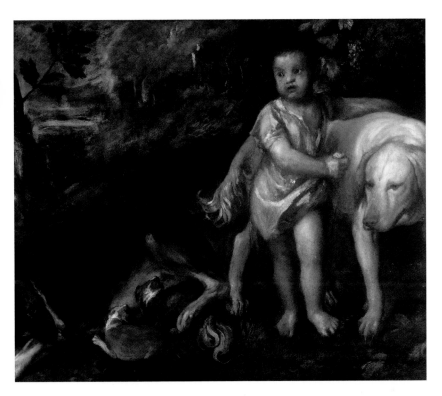

comburens」（火焰燃燒卻燒不掉什麼），這句話來自摩西的荊棘林，是瑪利亞純潔受孕的前兆，整個畫面充滿被火焰燃燒般的顏色時，仍然存在著些著有些變形的人物，這也是作品的一大價值。

1566年對提香來說，發生了許多事。在羅馬的會面過了二十年之後，喬爾喬‧瓦薩里在創作第二期「生活」之際，參觀了提香在比利格蘭特的畫室。這位來自阿雷佐作家拋棄了過往的保留和成見，給予提香充滿智慧的無條件讚美。提香甚至成了佛羅倫斯美術學院的榮譽會員。在1566年，威尼斯共和國撤銷了提香的免稅優惠權，第一次讓他提交收入證明。而這位藝術家長期以來都謹慎地投資他巨額財產在不動產、農田和卡多列的鋸木廠裡，讓他所持有的實際財產看上去大幅減少。而事實上，他的財富卻因為發明「藝術產權」然而進一步增加，他將自己畫作的列印出版權僅授予雕刻家科內利斯‧科特和尼可洛‧波爾蒂里尼，並向他們要一筆錢。

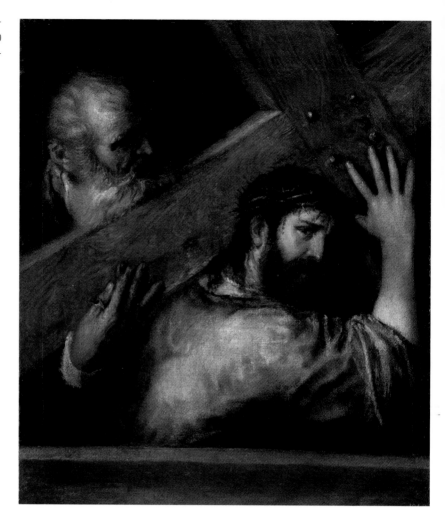

▶《耶穌背負十字架》，約1570年，聖彼得堡，冬宮博物館

永恆的傑作
提香最後的日子

　　1570年以後，80歲高齡的提香變得可憐、痛苦並胡思亂想。1570年摯友雅可波‧聖索維諾的去世，雖然提香仍擔任共和國御用畫家，卻讓這位年老的大師更加孤獨，提香在這個時期開始追求繪畫工藝的極致化。背景中的物品已經消失了，戲劇性的效果藉由濃厚的混合顏色來表現；畫筆筆觸經常被手指畫出的線條代替，畫面上所畫的物件在畫布上也留下坑坑巴巴的痕跡。然而，就像在那時代的人一直以來的認同那樣，沒有一位威尼斯藝術家可以和提香相提並論。然而很多人

卻懷疑提香最新創作的神話題材作品之所以有這樣的風格，是因為他腕力和視力減弱的原因（這個說法又被畫商仲介火上加油，他們因為收購不到提香逐漸減少的畫作而心生不滿）。

相反的是，提香年老的身體狀態完全沒有問題。由事實證明，他的繪畫風格所影響到的不僅僅是同時期的藝術風潮，而更成為後繼新秀畫家的啟蒙者。在最後的創作時期，這位卡多列的藝術大師只是隨便應付受委託訂製的畫作，並且傾向於自由選擇主題的繪畫內容。也因為這條線索，這位畫家在人生最後幾年裡重新整理和重新創作的重要作品，成為他藝術風格更精進的里程碑。維也納藝術史博物館的《仙女和牧羊人》，將喬爾喬內的古代主題以全新的方式重新詮釋，《光榮的受難》重新演繹了這幅30年前為米蘭創作的畫作，《塔昆刺傷盧克麗霞》顯現了1511年帕多瓦壁畫中嫉妒的丈夫的神蹟。

提香最後的作品，著重在畫中主角以充滿無辜和絕望的情感為主，創作大尺寸的畫作。題材則涵蓋宗教、神話和歷史，然而不變的是作品之間詩歌化的演繹方式和敘述性的繪畫手法，這種將莎士比亞悲劇提前上演的痛苦，反覆地出現在塔昆和盧克麗霞的經典神話作品中。而在俄羅斯聖彼得堡冬宮博物館的《聖塞巴斯蒂安的殉道》，摩納哥舊畫館的新版《瑪利亞純潔受孕》到克羅麥里茲畫廊的《馬爾西斯的懲罰》等作品，重新創作的內容卻讓人看了非常不舒服。

最後創作：《聖殤》未完成

提香的信件仍然如雪片般地繼續寄向菲力普二世，大部分還是追討應得報酬的餘款。夏天時，一場黑死病襲擊了威尼斯。這場人類無法抵抗的全面性災難，造成悲劇性的人口銳減。比利格蘭特畫室已經空無一人，提香的徒弟和助手都逃避疫情而遷移到內地，當垂死的奧拉齊奧被專門醫護人員送至拉薩雷托時，這位大師只剩下自己一個人。這時提香開始創作現今收藏在威尼斯學院美術館的《聖殤》，畫家想將這幅充滿自傳意味的畫放置在自己的墓碑上。提香死於1576年8月27日，但很可能並不是死於黑死病。他的遺體被運送至聖方濟會榮耀聖母聖殿，安葬在簡單的石碑下面。《聖殤》最終未能由提香本人完成，而是由雅各布・帕爾馬（即年輕的帕爾馬）將其完工，也沒有如提香所願，放在他的墓碑上。

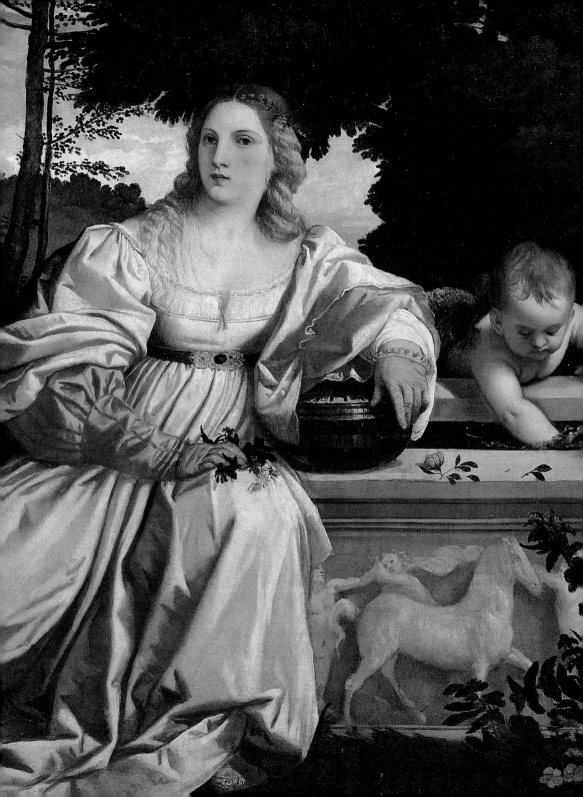

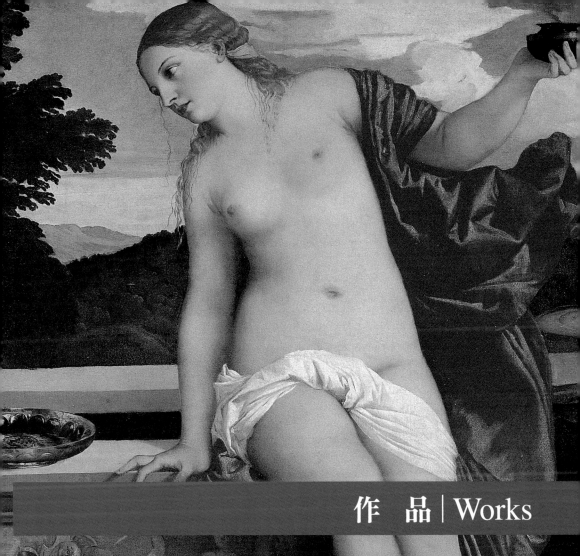

作 品 │ Works

田野餐會
Concerto campestre

約 1510 年

布面油畫，110×138公分
巴黎，羅浮宮

經過兩個世紀的討論，評論家們終於確定了這幅歷史性的迷人巨作是出自提香之手。長期以來，無論是對1508到1510年間年輕的提香和喬爾喬內關係的瞭解，還是對十六世紀威尼斯畫派普遍發展的認識，這幅畫都有著重要的作用。

這幅畫其實是「色調繪畫派」的一次宣言，因為整個畫面顏色的運用方式，像是為這幅畫覆蓋上一層充滿自然環境幻想的面紗，畫中的素描打底非常淺，人物也沒有明顯的輪廓。而對這幅畫的作者到底是提香還是喬爾喬內的探討，也引起了對這幅畫本身的熱烈討論，它很可能和一個高雅的藝術俱樂部的文學文化密切相關，反映了文化復興時期音樂和詩歌的特點。這種對繪畫風格的探索，是當時由阿索羅的凱瑟琳·科爾納羅皇后進行保護資助的，以彼得·本博為核心的文藝圈的特色。各種討論中非常有意思的一種理解方式是將這幅畫理解成對構成自然界的四元素（空氣、水、火和土地）之間和諧關係的隱喻。

最後要強調的是，這幅《田野餐會》對印象派畫作的影響。1863年愛德華·馬內聲稱就是從對在羅浮宮看到的這幅作品留下的深刻印象中得到靈感，他才創作了《草地上的午餐》這幅新畫派綱領性和「室外畫」標誌性的傑作。

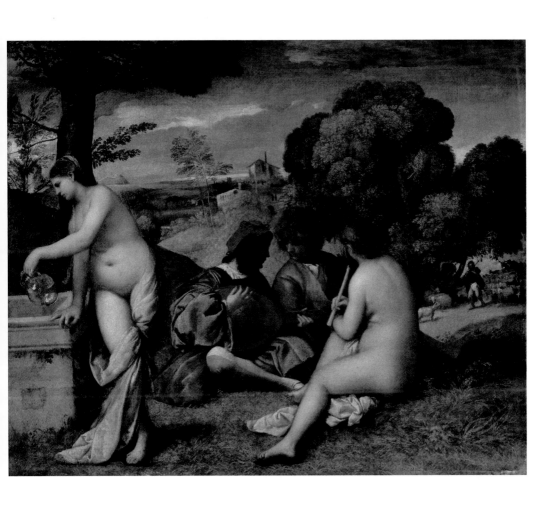

新生兒神蹟
Miracolo del neonate

1511 年

布面油畫，110×138公分
巴黎，羅浮宮

　　位於聖安東尼奧教堂附近的聖徒學院是帕多瓦信仰，藝術和古蹟核心的重要聚集地。它的主要大廳裝飾著威尼斯不同藝術家的創作，其中就包括以聖人施行的神蹟為主題的系列壁畫。剛滿20歲的提香，為躲避導致喬爾喬內死亡的黑死病，從威尼斯逃難至此，接受了三幅大壁畫的工作。這是提香這位大師有文字記錄的最早的工作：資料檔案和在對修復中進行的分析精確重現了當時的工作時間、方式和酬勞的資訊。

　　聖徒公會在和提香簽訂工作協議時，支付他的第一筆酬勞可以追溯到1510年12月，三幅壁畫是：新生兒開口說話為母親脫罪的神蹟、因為踢了母親而被砍掉了腿的年輕人重新站立的神蹟和刺殺了妻子的妒夫懺悔的神蹟，開始工作的時間為翌年四月（冬天創作壁畫是非常困難的），工作結束後的尾款，在1511年12月2日支付。其中《新生兒神蹟》是第一幅進行創作的，僅僅花了13「天」，畫在西北邊的牆壁上，描述頗為壯觀的奇蹟場景，透過聖徒的禱告請求，這名新生的嬰兒開口說話為自己的母親開脫不忠的誣衊罪名。

　　畫面構圖簡單明瞭，因為正方形牆壁的限制，提香將人物排列成以會講話的神蹟嬰兒為中心的一條直線。畫面靈活的線條，讓整個場景真實可信，幾乎沒有人為的修飾或不自然的點綴，這當然是按照聖徒公會要求的人物安排進行創作的。在提香漫長的創作生涯中很少有機會進行壁畫工藝的嘗試，但這幅畫表現了他對壁畫工藝的完美應用。

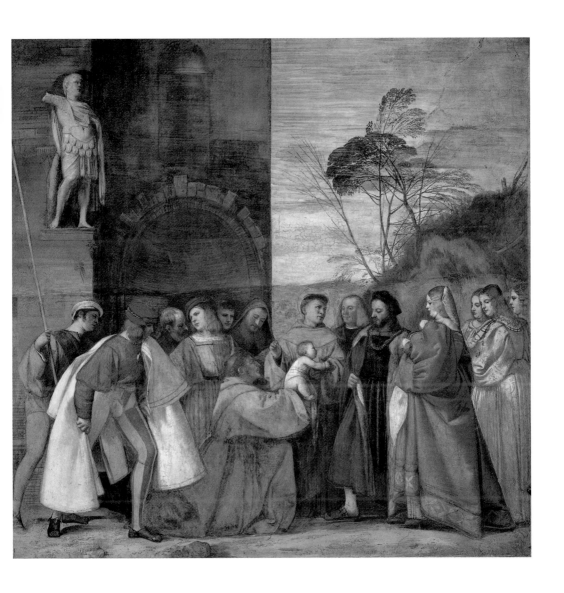

四位聖人和坐在寶座上的聖馬可

San Marco in trono fra i santi Cosma, Damiano, Rocco e Sebastiano

1511 年

木板油畫，230×119公分
威尼斯，安康聖母教堂

這幅中等尺寸的宗教奉獻畫作，讓提香獲得了威尼斯政府的青睞。這幅畫是為紀念1510年結束的黑死病而創作，喬爾喬內就是死於這場瘟疫，而提香本人也為了躲避瘟疫而逃到了帕多瓦。

提香對作為畫作主人翁的聖人的選擇也很有代表性：畫面中央的聖馬可是威尼斯的城市守護聖徒；位於左邊的卡斯馬和達米安諾，從他們帶的小藥瓶就可以看出來他們是從事醫療的聖徒；傳統上馬可和塞巴斯蒂安諾，就被認為是瘟疫時期人民的禱告對象。

這幅畫作最初是為威尼斯島聖靈教堂創作的，因為它自身的宗教「意義」，在後來的日子裡被搬到了現在的教堂：安康聖母教堂。而搬遷的時間，恰恰是1630年爆發的瘟疫結束以後。

提香在這幅畫作中運用了非常大膽的創意，讓天空中飄浮的一塊雲朵的陰影蓋住了聖馬可的臉龐，著重了畫面中的「氣象」動感，構圖表面上遵循傳統，聖人所站的位置十分規律，採取中央透視構圖法；但是背景中的建築極不對稱，預示了畫家本人在之後方濟會《皮薩羅聖母》創作中發展出的劇場性表現方式。畫作中清澈明亮的色彩，還有畫家偏愛純色系（藍、黃、紅）都讓人回想起前不久剛到過威尼斯的杜勒。最後要說明的是，聖馬可滿是鬍鬚的臉，其實是以年輕時期的提香本人為原型所創作。

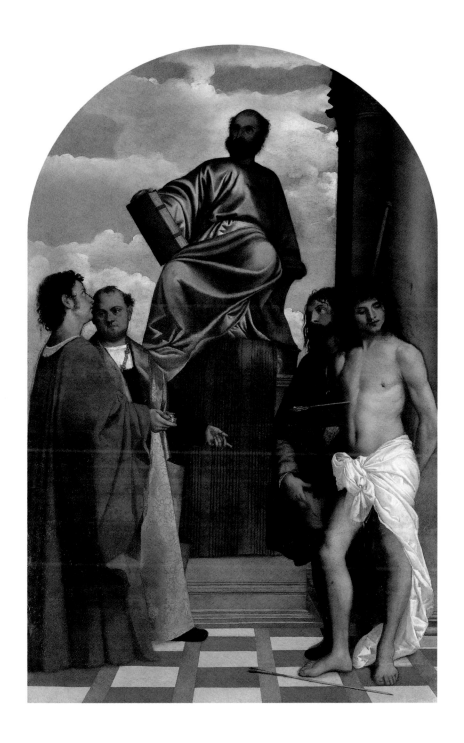

四位聖人和坐在寶座上的聖馬可

San Marco in trono fra i santi Cosma,
Damiano, Rocco e Sebastiano

左面，
聖卡斯馬和聖達米
安諾
右面，
椅子上的聖馬可

聖母子（吉普賽聖母）
Madonna col Bambino ("la Zingarella")

約 1511 年

—— 木板油畫 ，66×84公分
維也納，藝術史博物館

　　這幅描繪溫柔聖母的畫作構圖和喬凡尼・貝里尼一幅同時代或稍前些的類似作品相比，在有些方面如出一轍。比如瑪利亞都是戴著披肩頭巾，聖子都是站在大理石的邊上。

　　需要注意的是，這個時候80歲的喬凡尼・貝里尼已經做威尼斯共和國的御用畫家很久了，他非常瞭解威尼斯共和國高級社會的品味和收藏愛好。所以很自然地，對還在創作初期的提香來說，雖然之後的成功已經指日可待，但是他仍然想要展示自己和這位老藝術家之間親密的關係，以他的徒弟的身分介紹自己，就像當年喬爾喬內的做法一樣。

　　然而，這也就是這幅作品與貝里尼作品的關係，引起了對這幅在維也納的畫作本身創作日期的不同猜想，之前廣泛認為這是提香在喬凡尼・貝里尼那裡當學徒時的創作；但近期關於創作日期實際是在1511年左右的推測卻推翻了這種說法，因為瑪利亞形象在空間上的擴大考慮，其實是創作在帕多瓦的壁畫之後，參考的是提香對喬爾喬內的《沉睡的維納斯》的創作中參與部分：如阿道夫・文杜利所說，風景十分相似。而傳統上稱呼「吉普賽聖母」，是十六世紀不同畫家聖母像的統稱，原因是繪畫的細節，如瑪利亞深色的頭髮或者一些衣服的特點。

巴爾巴里戈肖像
（阿里奧斯托的男子肖像）

Ritratto d'uomo detto "l'Ariosto" o "ritratto Barbarigo"

1511-1513 年

布面油畫 ，84×69公分
倫敦，國家畫廊

　　這幅肖像中可愛的男子的原型至今沒有定論，他是提香漫長肖像畫之路的初期模特兒之一。長久以來的猜測是盧多維克·阿里奧斯托。在經過了一番對畫作作者的討論後（開始時，如提香在1510年前後創作的其他作品一樣，被認為是喬爾喬內或皮翁波的作品），反而認為更大的可能性是瓦薩里稱讚過的巴爾巴里戈家族成員肖像：「因此，提香在看到喬爾喬內的作品和繪畫工藝後，放棄追隨喬凡尼·貝里尼而轉投喬爾喬內。在很短的時間內，他就將喬爾喬內的作品臨摹得唯妙唯肖，以至於他的畫作有時都被認為是喬爾喬內創作的。」

　　「⋯⋯初期時，提香開始模仿喬爾喬內的風格，在還沒18歲時就繪製了卡·巴爾巴里戈的肖像，這幅畫是如此美麗，人物膚色和原型的非常接近而自然，每根髮絲都細緻幾乎可以細數，就連外套都閃著銀光。總之，這幅畫因為提香付出的勤奮而非常完美，如果提香沒在陰暗處簽上自己的名字，幾乎就以為是喬爾喬內所畫的。」

　　瓦薩里的這段評論中提到的幾點都與這幅在倫敦的畫作相當吻合，唯一的問題就是「在陰影處」的簽名至今還無法辨認，而在欄杆上卻寫著顯眼的開頭字母「T.V.」，和提香同時期稱作《淑女畫像》的女性肖像畫作簽名在同一個地方，因此推斷應該同是提香·維伽略初期的作品。

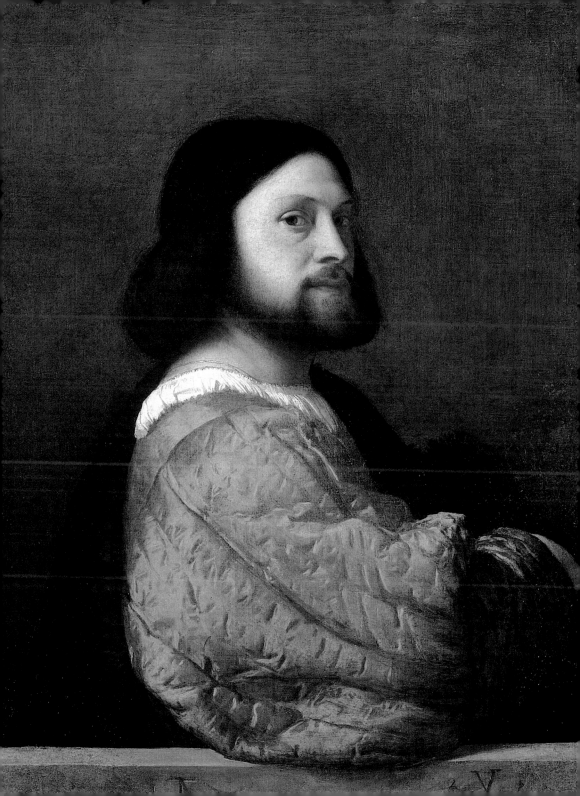

人生三階段的寓意

Le tre età dell'uomo

約 1513 年

—— 愛丁堡，蘇格蘭國立美術館
暫存在斯薩蘭公爵處

　　對這幅肖像公認最直接的解讀，就是在畫作中看到對男人一生的三個階段（孩童、青年和老年）的傳統比喻，此畫作深刻含義的瞭解不應僅止於畫面中濃厚的情慾歡樂，更多的是畫面背景中，手上拿著骷髏的老者所表達的最終的悲傷。在對睡覺中的兩名孩童的注視，和兩名年輕人之間迸發情感中表達的愛意，是整幅畫真正的主題。

　　在這幅年輕時創作的作品過去60年後，提香才在現存於維也納藝術史博物館的《仙女和牧羊人》中重新嘗試了拿著笛子的戀人主題。這幅極美的畫作，先後成為不同國家貴族長

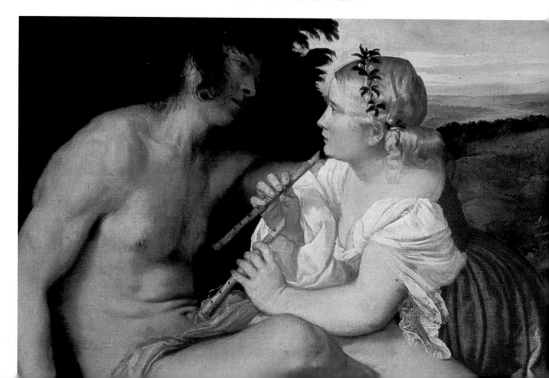

期且珍貴的收藏品：先是被瑞典和奧格斯堡女王克里斯蒂娜買下，之後在1722年由奧德斯卡爾齊王子賣給了奧爾良公爵，最後到達了蘇格蘭。

　　對所有藝術學者來說，這是幅創作在1520年代的作品，這個結論是根據這幅畫與《聖愛和俗愛》畫作的關係，以及和瓦薩里作品中提到的一幅畫作進行討論而確定的。後來，創作日期因為羅伯特·隆吉提到兩個睡著的丘比特在1513年被吉羅拉摩·洛瑪尼尼取材製作成聖朱斯蒂娜祭壇（現存於帕多瓦隱士博物館）的浮雕，而得到了進一步確定，提香的這幅畫是在這個時間之前完成。

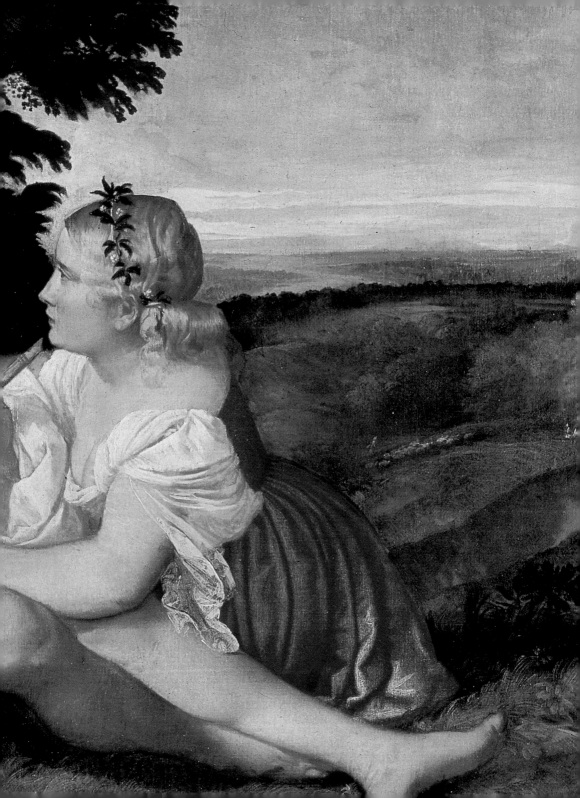

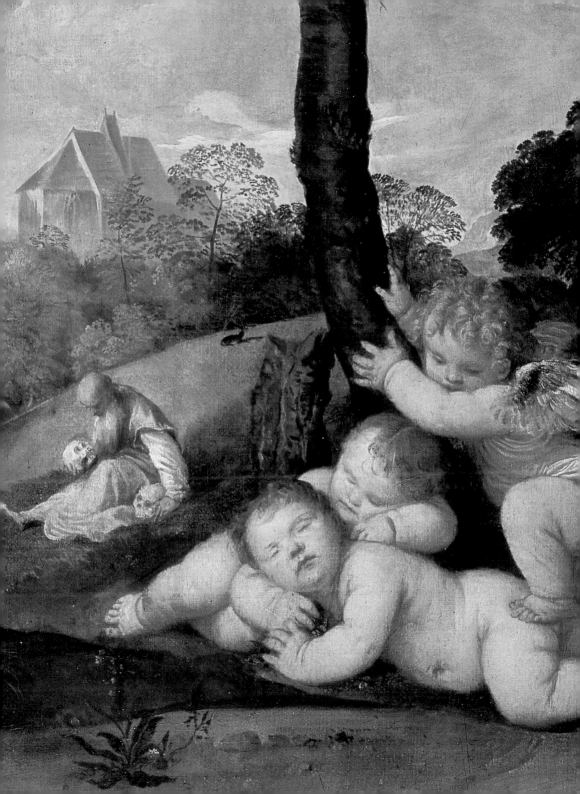

聖愛和俗愛
"Amor sacro e Amor profano"

1514 年

布面油畫，118×279公分
羅馬，波格賽美術館

　　這幅畫可以從在畫面中央石棺改造成的噴泉上辨認出的家族武器徽章，以及尼可洛·奧雷利奧這位威尼斯具有影響力的貴族形象，還有畫作與後來奧雷利奧和勞拉·巴咖洛托的婚禮間的關係，確定這幅迷人的作品屬於提香的「事件主題畫作」系列之一，進而再縮小到為婚禮創作的肖像畫中。

　　不可否認的是，這個說法還在由羅納·高芬執筆，1993年發表的研究資料中找到了一部分證據：從某種程度來說非常遺憾，因為提香停止了隱喻繪畫手法，或者說被迫走上了更

直觀的繪畫風格之路。作為那些久遠而珍貴的隱喻題材系列作品之一，這幅畫在對肖像畫的研究中，因它對那個時代的愛情文學和哲學文學交叉的解讀方式而有了特殊的地位。而用閃光的金盆和石棺上刻畫的暴力場面，隱喻巴咖洛托家族悲慘的歷史事件的嘗試，也非常有趣。

除了對隱喻含義進行細緻而愉悅的重新解讀之外，畫作仍然保持了「傳統題材」中表現兩位女神間的和諧，這也是這幅畫的魅力所在。此外，畫作的中心主旨，毫無疑問是對愛情的祝福，年輕的提香用充滿陽光的畫面來對其進行表達，讓視野所及的每一處都美麗而愉悅。透過兩位長得像雙胞胎的美麗女神和攪動噴泉水面的丘比特，提香隱喻他所祝福的要在婚姻中堅守的「忠貞和性愛的合一」。但很遺憾的是，這種幸福的婚姻與提香的生活中背道而馳：他直到1525年才和塞西莉亞·索爾達諾結婚，離這幅畫的創作已經過了十幾年，而且還是在塞西莉亞已經為他生了兩個孩子之後的事。

花神芙蘿拉
Flora

1515-1518 年

布面油畫，80×63公分
佛羅倫斯，烏菲茲美術館

　　這幅畫作的經歷非凡，問世之後很快就成為各種雕刻的原型；之後，在十七或十八世紀時某次布魯塞爾和維也納之間藝術市場的運送途中「消失」了；接著，在1793年又出現並最終轉讓給了烏菲茲美術館。此後，這幅畫就到達了榮譽的頂點，逐漸成為提香順應當時流行的畫風，這是創作於在1520年代的幾個不同半身女子肖像中最有名的一幅，這種畫風早期的例子之一，就是喬爾喬內在1506年創作的「勞拉」。

　　提香藉著這十幾幅風格不同的美女肖像，鞏固了自己作為收藏畫家的名聲，這些畫作的主人翁大多金髮，神情有些呆滯，題材有時來源於古代故事（如塔昆刺傷盧克麗霞），寓言故事（如鏡前維納斯），宗教故事（如薩爾美），或僅是以好朋友雅可波‧帕爾馬即老帕爾馬的女兒為原型（如維奧蘭特）進行創作。 所有這些女性肖像都可以歸納到文藝復興時期威尼斯畫派最常用的豐滿且溫順的女性集體形象之中。

　　一本十七世紀的著作，用芙蘿拉這個充滿矛盾的名字為這幅烏菲茲美術館的美女像命名，這個名字來源於生機盎然的春天女神的名字，但也是薄伽丘筆下一名妓女的名字，之後這個名字就這麼流傳下來。然而一份近期的相關文獻卻提供了不同的解讀方式，將這幅畫的創作、年代和肖像畫法與《聖愛和俗愛》緊密聯繫起來。如此，這幅畫就成為了對婚姻中美德的稱頌：女神雙乳的描繪方式，一邊被衣服遮住，一邊露了出來，影射了婚姻中性愛和忠貞的合一。

聖母升天
L'Assunta

1516-1518 年

— 木板油畫，690×360公分
威尼斯，聖方濟會榮耀聖母教堂

　　由聖方濟會修道院的法國院長傑曼諾神父在1516年向提香訂製，兩年之後正式開放的《聖母升天》是這座美輪美奐的哥德式大教堂的祭臺畫作。它高七公尺多，從一進門的地方就可以看到這幅畫的全景，尖頂式的過道和放置在教堂中心浮雕圍牆前的十五世紀製作的珍貴金臺：聖母和一些使徒穿著鮮豔而明亮的大紅色披風，蔓延到整幅畫面的四處，連畫框用的木頭和大理石的色調都被點熱了。

　　根據聖經記載，這些使徒原本都是漁民或類似階級的人，提香親自到河邊尋找畫作的模特兒。如此便誕生了畫面下方強壯而自然的人物形象；畫面上方瑪利亞在一群天使的歡呼慶祝中，被接到天父那兒去。這幅祭壇畫因為提香突破自己年輕時創作的平靜安詳的傳統聖母形象，在繪畫風格上大膽地邁出了非凡而堅實的一步，進而招致評論家的惡評。像盧多維克·多爾奇（1557年）寫到：「畫家笨拙、愚蠢又庸俗，作品中沒有重點也沒有動作，可說是一大敗筆。」但最初的「妒嫉冷卻了」後，這幅畫被稱為綜合了提香年輕時期藝術風格的傑作，「此畫包含了米開朗基羅的宏偉和威嚴、拉斐爾的歡愉和可愛，還有提香這自我風格的色彩運用」。

　　《聖母升天》奠定提香之後長達六十多年宿命般創作的基礎，也成了威尼斯文藝復興難以磨滅的印記，或者更廣泛地說，成了藝術發展的奠基石。之後，在1818到1919年一個世紀的時間裡，這幅畫都不在它原本的地方，而是被移到了學院美術館，這期間還在卡諾瓦的葬禮告別式中作為背景圖畫。在第一次世界大戰之後，這幅畫才又回到聖方濟會的祭壇上。

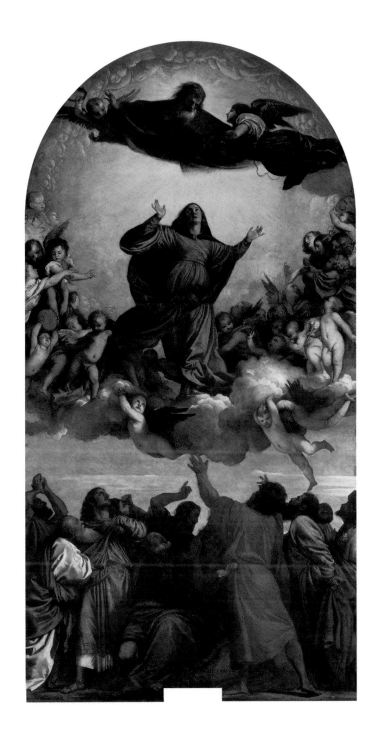

聖母升天

L'Assunta

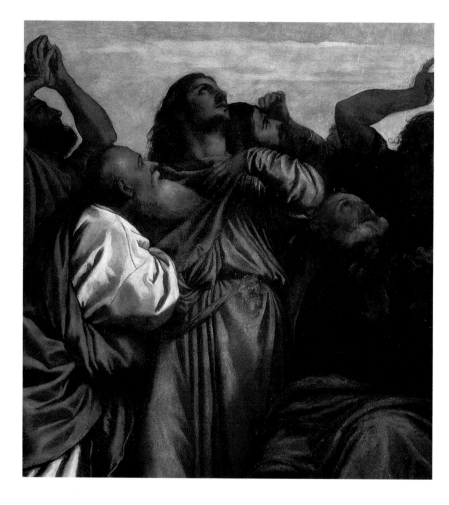

左面，
一組使徒形象
右面，
榮耀中的聖母

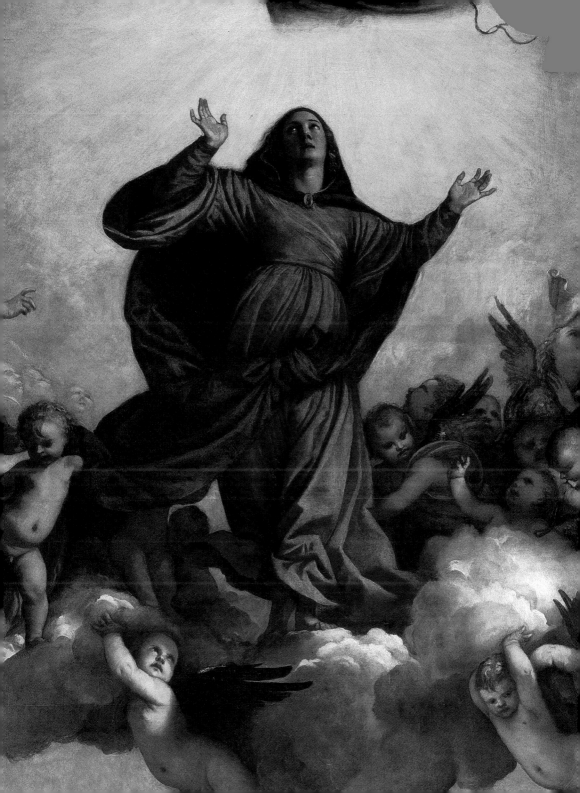

維納斯的崇拜（丘比特的盛宴）
Omaggio a Venere（La festa degli amorini）

1518-1520 年

布面油畫，172×175公分
馬德里，普拉多博物館

在提香的神話題材畫作中，為阿方索・埃斯特公爵創作的「酒神系列」獲得了極大的成功。提香的這組畫作，在費拉拉公爵宮中這間由雪花石浮雕裝飾的私人收藏室，裡面收藏著喬凡尼・貝里尼、提香和多費・多西傑作，因而變得極其珍貴，埃斯特公爵花費漫長的時間建造這間私人收藏室，在1598年公爵讓渡費拉拉給教皇國，將公爵府遷到摩德納，他的收藏室以極快的速度被拆除，這幅畫也歸教皇國所有。

三位畫家的三幅「酒神」，被設計成阿方索書房的核心，就像在他姊姊伊莉莎白・埃斯特曼托瓦的房間那樣。阿方索也像伊莉莎白那樣，列了幾乎是文學作品人物的肖像清單，但與她不同的是，阿方索為這個系列的畫作選擇了一名喜愛爭鬥和勝利的人物——酒神。直到提香到來前，公爵只收到了一幅畫作，就是喬凡尼・貝里尼在1514年創作的《萬神節》，這幅畫現存在華盛頓。第二幅畫是在印度的《酒神的凱旋》，這幅畫的落成費盡周折：最初時是向巴托羅密歐訂製的，但這位畫家在還沒有開始創作時就過世。之後委託了拉斐爾，但他也只是畫了草圖而已。直到近期才確定了這幅畫的終稿，是由多費・多西繪製，現存於孟買。

提香的酒神系列需要再等上好幾年，當中還不停的對他催促和阿諛逢迎。1518年6月，第一幅畫《愛神節》所用的畫布和肖像提案送到提香的畫室。這時的提香，剛剛畫完《聖母升天》十幾天。這幅畫的創作花了很長的時間，公爵在1519年9月29日寫信給提巴蒂，要求迅速交畫：1519年10月17日，提香親自到費拉拉送畫並指導畫作的安放。

作品｜WORKS

皮薩羅聖母
Pala Pesaro

1519-1526 年

布面油畫 ，478×266公分
威尼斯，聖方濟會榮耀聖母教堂

　　經過漫長（第一期付款在1519年4月19日，尾款在1526年5月27日）的精心創作而成的這幅畫，見證了提香和帕福斯的賽普勒斯市主教雅可波·皮薩羅之間長久的友誼，這位主教可以說是提香藝術天才的「伯樂」。

　　早在1506年，雅可波·皮薩羅就向提香訂製了一幅宗教奉獻畫，這可以說是提香最早的畫作之一，而現在這幅將近五米的畫作，一直留在了方濟會教堂左側走廊中它原本的祭臺上。整個哥德式大教堂以聖母升天的色彩風格為特色，這種色彩像聲波那樣充滿了整座教堂的每個空間。提香為回應這幅畫的色彩風格，重新使用了鮮豔的大紅色，但構圖卻與之完全不同。因為這幅畫要放置在教堂側面，畫面放棄了傳統的中央透視構圖，在結構上運用了革新的左側重心構圖。提香捨棄了聖母在畫面中心的位置，將她移到右邊。聖徒們則面向瑪利亞，帶來了等三角構圖的變革。

　　整個畫面中的建築元素，即兩個貫穿全畫的巨大石柱與左側重心構圖前所未有的呼應，更是加深了這種不平衡感。畫面顏色明亮，運用了畫家偏愛的純色，沒有描繪出陰影。35歲的提香已屆中年，將威尼斯畫派引導到前所未有的充滿活力的繪畫風格，以及生氣勃勃的人物動作描繪上頭，與當時在安德烈·古利提總督管理下重新拾回歷史地位的威尼斯相映成輝。

哥茲祭壇畫
Pala Gozzi

1520 年

—— 木板油畫，312×215公分
安科納，民間畫廊

　　這幅畫作與拉斐爾的《佛力諾聖母》相比，套用了拉斐爾在這幅畫中的構圖模式，但是提香卻賦予了它明顯的突破：飽滿的顏色、熱切歌頌的動作、自由的構圖法，讓這幅安科納祭壇畫表現了提香在《聖母升天》、《四聯幅耶穌復活》和《皮薩羅聖母》中一直持續的繪畫工藝探索。就如奧古斯托·金泰利所極力證明的那樣，這幅畫有明顯的政治寓意。

　　這幅畫是杜布羅夫尼克（拉古薩）商人奧爾威賽·高基，為安科納聖法蘭西斯克教堂訂製的，畫中陪伴聖母的是達爾馬提亞市守護聖人聖比亞焦和聖法蘭西斯科，畫作背景是威尼斯遠景。這些元素將環繞著亞得里亞海，在十六世紀簡稱為「威尼斯灣」的三座最重要的城市集合在一幅畫中。

　　如菲力普·貝德洛克在2000年發表的提香專著中，他將提香創作這幅畫時歷史、經濟和外交因素綜合起來，提出了這種政治解讀：在安尼亞迪勞戰役失敗後，教皇朱里奧二世在1510年強迫威尼斯開放對安科納這座忠誠於教皇城市的航運和貿易自由；直到1520年左右，這幅畫完成創作稍後的時間裡，歐洲公約的簽訂才卸去了這個負擔，將亞得里亞海灣內部的管理和守護權交還給威尼斯共和國。

　　如此，這幅畫就十分明顯是為慶祝威尼斯共和國外交上的成功而創作：聖母的形象在代表威尼斯國家政治權力核心的聖馬可廣場景色的正上方，既代表——也由肖像堅固了——聖母和威尼斯之間宗教上的關係；下面代表安科納和拉古薩的聖人，實際上是在向威尼斯致敬。

四聯幅耶穌復活
Polittico Averoldi

1520-1522 年

—— 木板油畫，中間畫作：278×112公分；上面的畫作：79×85公分
（每幅）；下面的畫作：170×65公分（每幅）
布萊西亞，聖那札羅和聖塞爾索教堂

　　經過了畫框和所在教堂的徹底改動，仍然保存完好的這幅
由阿爾托貝羅・阿維羅爾迪主教訂製的畫作，是提香作品中
相對被低估的一幅。畫作的製作過程非常複雜，其中《聖塞
巴斯蒂安的殉道》的初稿，在1520年間拿去獻給阿方索・埃
斯特公爵來安撫他因提香在「酒神系列」畫作上的拖稿而引
起的不滿。但是經過一陣子的猶豫後，為了不與影響力頗大
的主教結仇，阿方索還是拒絕了接收這幅畫。

　　從另一方面來說，阿爾托貝羅・阿維羅爾迪主教也開始
抱怨不斷延遲的結束日期，提香最終在1522年完成了這幅畫
作，並將其安置在布萊西亞教堂。這幅畫採用在當時已經有
些過時的多幅組合方式構圖，但仍無法削減每幅獨立作品的
價值。如果說《聖母升天》明顯是十六世紀布萊西亞畫派的
奠基石，這幅組畫中最大的那幅畫為維斯尼畫派帶來了圖畫
背景中卓越的風景印象畫法，以及和畫面中明顯的隱喻與對
比的繪畫技巧。

　　學者羅納・高芬曾提出過將這幅組圖理解為提香向米開朗
基羅、拉斐爾和古典派發出的一封戰書。可以清晰地看到，
提香在聖塞巴斯蒂安的殉道〉腳下的柱子上縮寫的簽名，這
個踮腳的石頭影射了米開朗基羅的雕像，這位女學者還列出
了提香在這幅畫中參考、重複和重組的部分：左面的聖那札
羅和聖塞爾索，在風格上向喬爾喬內致敬，聖塞巴斯蒂安選
用了米開朗基羅雕塑《垂死的奴隸》的形象，《拉奧孔群
雕》（提香還有石膏模型），拉斐爾的《耶穌變相》和對塞
巴斯蒂安・皮翁波的風格演變，最終化成了中央畫作的基督

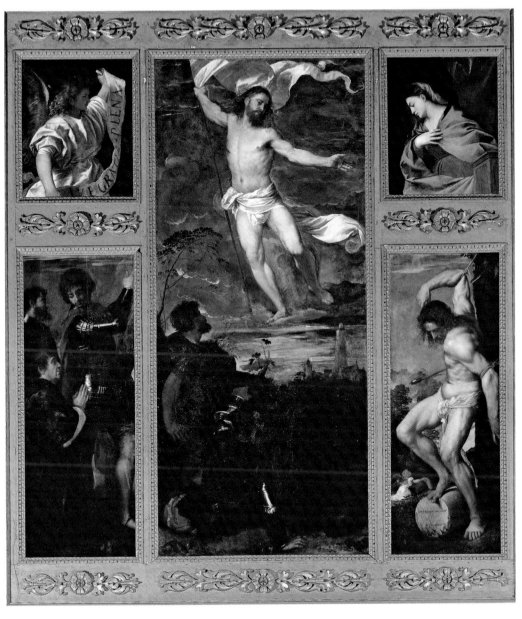

四聯幅耶穌復活

Polittico Averoldi

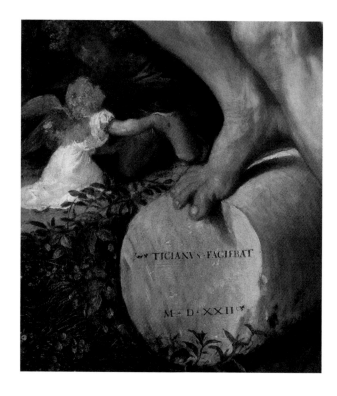

左面，
提香的簽名
右面，
感孕聖母

酒神巴庫斯和阿里阿德涅
Bacco e Arianna

1520-1523 年

布面油畫，176×191公分
倫敦，國家畫廊

　　作為提香為阿方索·埃斯特公爵創作的「酒神系列」中的第二幅畫作，提香在這裡描繪了巴庫斯和被忒修斯拋棄在納克索斯島上的阿里阿德涅的會面。在各式各樣嘈雜隊伍的陪伴下，巴庫斯帶著兩頭豹子跳出車外；在左側的天空中，可以看到形狀像是阿里阿德涅王冠的星宿。提香充分考慮到了在公爵書房中自己的畫作和他人畫作之間的聯繫，為了保持文學的完整性，基本的色調和背景的自然環境就十分重要。

　　提香抓住這一點，幾乎照搬了喬凡尼·貝里尼在1514年創作的《萬神節》的背景，讓畫面場景置身於與其他畫作在色調和自然環境上都非常相似的綠色叢林裡。畫作交稿時間有些延遲，雖然這位費拉拉公爵已經對「酒神系列」第一幅畫作的延遲抱怨連連，但同一系列另外兩幅畫作，還是推遲了交稿的時間。其實這也要怪阿方索公爵，他不斷用各種事情打擾提香，比如請他去穆拉諾買玻璃、修復損壞的畫作，或者請他為屬於喬凡尼·科爾納羅的一隻羚羊畫像（但在作畫期間這隻可憐的羚羊就死掉了，最後還被扔到了運河裡）。

　　另外，提香在同一時間還接受了其他的訂單，並嘗試用後來屬於《四聯幅耶穌復活》之一的《聖塞巴斯蒂安的殉道》來安撫公爵。直到1523年1月30日才將這幅現在藏於倫敦的畫作運出，在這個冬季的運輸途中，提香雇了一名船員帶著畫作循著波河逆流而上，一名搬運工背著畫作直到埃斯特宮，還有一名車夫在第二天搬運提香本人的大箱行李。

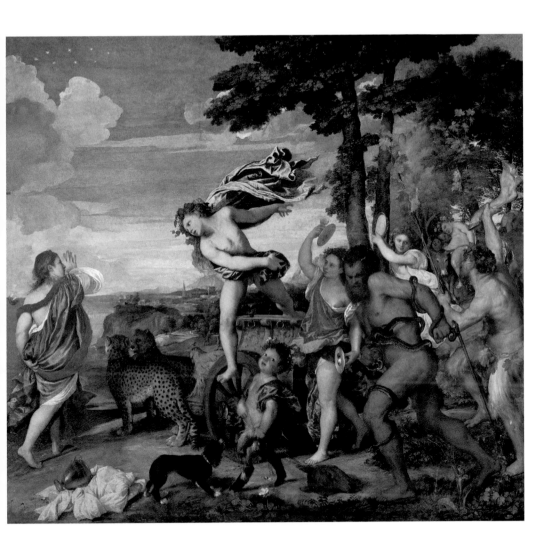

酒神祭

Arrivo di Bacco sull' isola di Andros (Gli Andrii)

1523-1524 年

布面油畫，175×193cm
馬德里，普拉多博物館

關於這幅作品的記錄很少，但作為「酒神系列」的第三幅畫作，它給了這個充滿激情，光彩奪目，生機盎然，滿是浪漫色彩，即使有很多情色的因素，卻仍不落俗套的系列畫作一個精彩的終結篇：瓦薩里在評論中毫不掩飾他的讚賞：「熟睡中的裸體女子非常美麗，幾乎感覺到她的呼吸」，並且他一下子就看到了小愛神「在河裡撒尿，水面上都看得到他的影子」。

1598年公爵宮的書房拆除後，這幅畫和愛神節一起，由羅馬紅衣主教阿爾多布蘭迪尼收藏。後來魯本斯、普桑和委拉斯奎茲都鑑賞、臨摹和研究過這幅畫作。在1639年，蒙特利總督命令將這幅畫送到西班牙。多梅尼基諾在看到這幅畫永遠地離開義大利的時候，忍不住失聲痛哭。

酒神系列畫作抒情，浪漫和田野風光的風格影響了很多的藝術家，當中就有喬舒亞·雷諾茲，他在1782年將提香和維爾吉利奧做了一個奇妙的對比：「在觀賞提香的畫作時，我們需要啟動全部感官，去發現隱藏在顏色、光線和明暗的運用中作者超凡的繪畫工藝。提香是這類藝術第一位，也是最偉大的大師，他最出色的地方是繪畫工藝，或者說是繪畫語言運用，怎麼說呢，提香和其畫派其他藝術家的特色，就是將繪畫工藝如詩歌一般地運用在畫作裡 ⋯⋯，如果說對維爾吉利奧來說，在地上拉屎也是充滿高雅格調的行為，那麼同樣的話也可以用來形容提香。凡他碰觸到的東西，無論多麼平凡，多麼微不足道，都好像有了魔力一般變得偉大和重要了。」

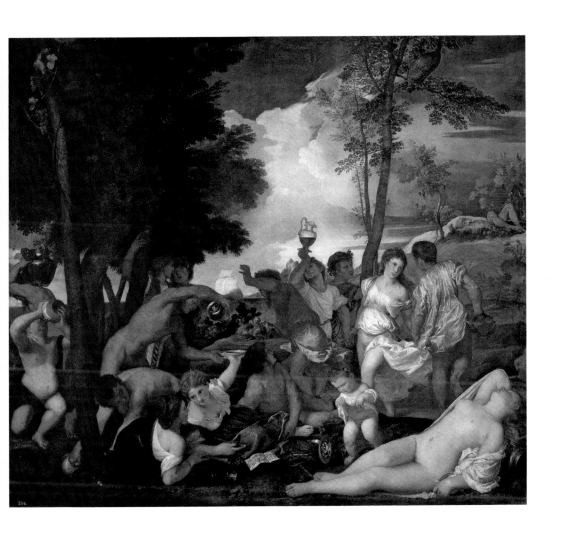

男子肖像（溫琴佐・莫斯迪）
Ritratto d'uomo, forse Vincenzo Mosti

約 1525 年

—— 布面油畫，85×67公分
佛羅倫斯，帕拉提納藝廊

　　在費拉拉和曼托瓦皇室居住期間，提香有很多機會練習人物肖像，為追求越來越能夠表現人物的內心世界，在早期提香有時為此放棄了擅長的明豔色彩。在這個特別的階段，提香更注重人物內心的描繪和細膩表現，帶來了皇室威嚴的動作和面部表情的成功革新。

　　在這幅提香繪畫風格和工藝的革新性代表作中，提香嘗試了新的改變。放棄了初期創作的肖像中鮮豔奪目的顏色，選擇了有些不太自然的灰色，只有在豎起的白色衣領上才有些許的亮色。人物的表情非常嚴肅，是參考拉斐爾近幾年肖像畫的結果。但是肖像的原型，至今還是個謎。

　　一段在畫背面不足為信的古老文字，將其定義為摩德納的傳教士托馬斯・莫斯迪，他是方濟會教堂的大祭司。而畫作中的人顯然不是神父，後來的研究認為，這幅畫作的原型是莫斯迪家族的成員，但究竟是誰仍沒有定論。然而基本確定這幅畫是與阿方索・埃斯特時期在費拉拉創作的，時間約在1525年。

耶穌入殮
Trasporto di Gristo al sepolcro

約 1525 年

—— 布面油畫，148×212公分
巴黎，羅浮宮

　　此畫描繪將耶穌放入石棺的過程，並將他從十字架上放下來，虔誠地敬拜。三個與耶穌受難相聯的主題，在提香創作的早期很少嘗試，但在他晚年就像著了魔一樣不斷出現：這幅羅浮宮的美麗畫作中關於遠處背景的處理，是在三十年之後創作的。這是普遍的說法，沒有文件證實，是1523年後提香為貢薩格皇室創作的作品中早期的一幅。

　　提香和費德里科·貢薩格的初次見面，要追溯到1523年，這位曼托瓦的皇室寫信給叔叔阿方索·埃斯特請他不要再用在費拉拉的工作困住提香了。這幅令人印象深刻的畫作，構圖像以往那樣匠心獨運，融合了每個人物內心的悲傷，好像一組古典浮雕作品。

　　這讓人想起泰奧菲爾·戈蒂耶的評論，她將提香稱作「唯一被歷史『完整』留下來的藝術家，在他的作品中體會到了菲迪亞斯式的強大而有力的平靜」。而將這幅實際上還相當「古典主義」的作品，與同時期托斯卡尼矯飾主義類似主題的畫作，如蓬托莫和羅素·費倫蒂諾的作品相比較，也是件非常有趣的事。

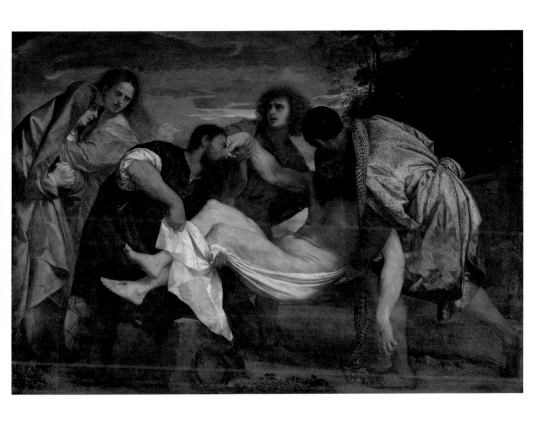

費德里科二世肖像
Ritratto di Federico II Gonzaga

約 1525-1529 年

—— 木板油畫，125×99公分
馬德里，普拉多博物館

　　直到現在都無法確定，這幅畫作和提香在1523到1531年間為費德里科二世‧貢薩格和伊莉莎白‧埃斯特創作的一系列肖像畫的具體日期。這幅普拉多的畫作，被公認為是表現自由的姿勢和貴族從容態度的代表性畫作，畫中人注視著遠方，手撫摸著毛茸茸的小白狗，這隻小狗與曼特尼亞在為貢薩格皇室創作的壁畫中的摩鹿絲犬迥然不同。

　　曼托瓦皇室一度以培養這種獵犬出名：這隻毛茸茸的小狗，向主人伸出爪子，但是在這幅畫中，這個動作並不表示狗所用的表達方式，而是來自一位可愛的朋友。這位壯年貴族的衣著高雅，服裝結合了完美的剪裁和顏色、布料的品質和金線刺繡，這些都是當時曼托瓦皇室特有的經過極其精緻剪裁的服裝的特色。

　　從皮薩內時期開始，貢薩格皇室就十分注重時尚，並將其用到外交手腕當中：很可能是在這種情況下，他們贈送給了提香一件刺繡外套。在和曼托瓦皇室漫長的友情中，提香期待著可以從曼托瓦皇室為兒子蓬波尼奧爭取到一些在梅多來市教會中的好處。為此，在1513年提香很有可能在彼得‧阿雷蒂諾的指導下，向費德里科二世‧貢薩格（他稱呼提香「最親愛的朋友」）寫過一封很熱切的信。

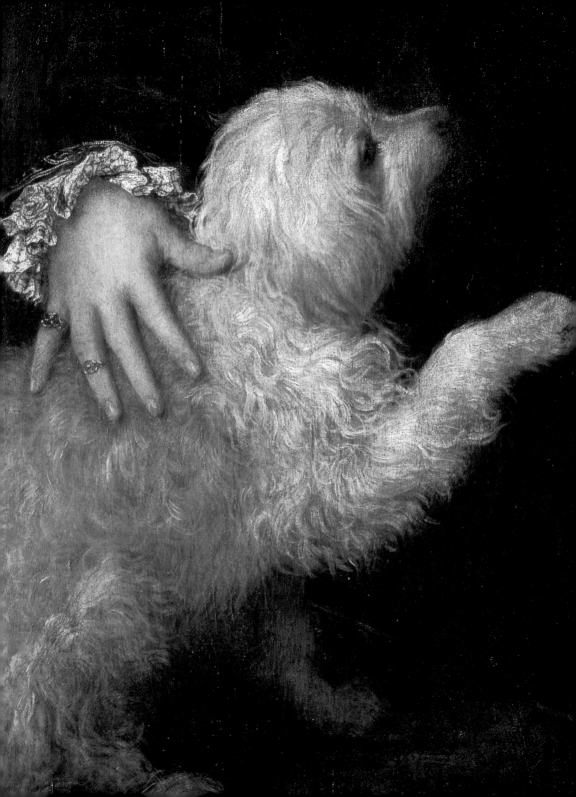

聖母、聖嬰和聖卡德莉娜
（撫摸著兔子的聖母）

Madonna col Bambino e santa Caterina
("Madonna del coniglio")

1530 年

—— 布面油畫，71×87公分
巴黎，羅浮宮

提香創作於1530年和稍後的作品中，都可以感到一種強烈的悲傷。一個原因可能是他的妻子塞西莉亞的離世，即在8月初生女兒拉維尼亞時血崩中過世。

貢薩格駐威尼斯的大使本篤·阿涅羅在8月6日寫給貢薩格皇室的信件中，描述了提香的精神狀況：「我們的提香大師為他妻子的死悶悶不樂，昨天他的妻子下葬了；他跟我說，因為他妻子疾病過世所帶來的苦痛，讓他完全沒法工作。」也是從本篤·阿涅羅的信件中，我們得知提香恢復精神的消息：9月27日「還沒有完全恢復」，10月4日「開始嘗試跳勇士舞，過段時間就來曼托瓦」。

這幅在羅浮宮的瑪利亞，畫面色調十分靜謐，和畫家當時人生的境遇相同：兔子在傳統中代表著生育能力，瑪利亞將自己的孩子交給另一個人，即聖卡德莉娜（就像拉維尼亞的經歷一樣，被託付給提香的妹妹奧索拉），畫面右邊被狠心和瑪利亞分開的牧羊人，很可能是提香的自畫像。

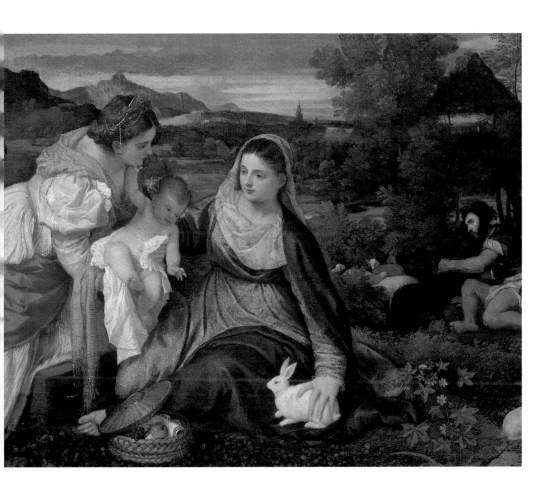

聖母、聖嬰和聖卡德莉娜
（撫摸著兔子的聖母）

Madonna col Bambino e santa Caterina
("Madonna del coniglio")

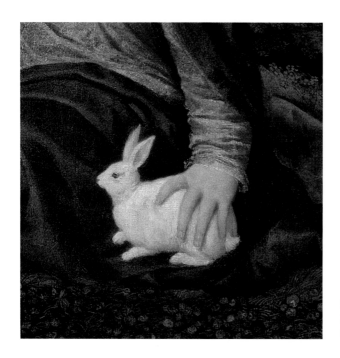

左邊，小兔
右邊，聖母、聖嬰
和聖卡德莉娜

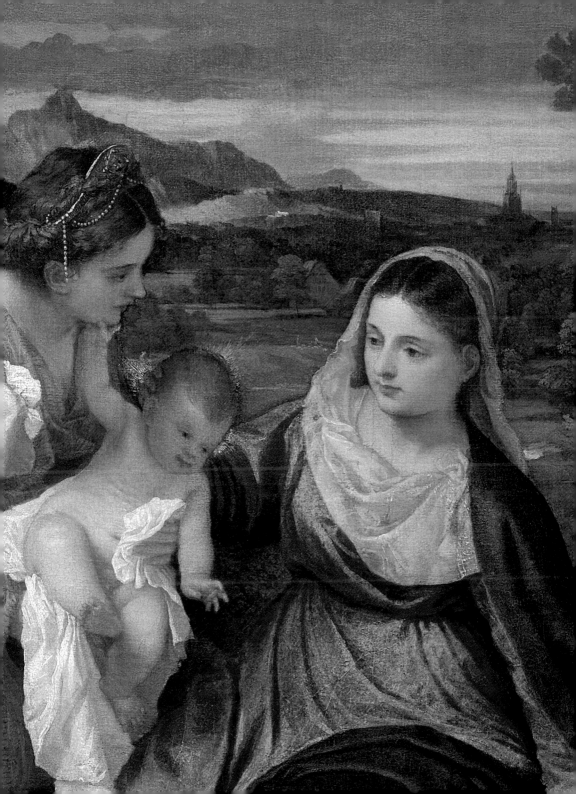

查理五世立姿肖像
Ritratto dell'imperatore Carlo V in piedi

1532-1533 年

布面油畫，192×111公分
馬德里，普拉多博物館

　　擁有阿布斯堡人特有的突頷，身材矮小而瘦弱，經常生病，查理五世坦率地說長得很醜。他非常喜歡被畫肖像，因為覺得他在畫像中並不好看，可以使他的子民在見到本人時會覺得也沒想像中那麼差。當然，提香的畫作則是例外。

　　查理五世和大師提香長達四分之一個世紀的親密友情，在藝術史中無人可比，這足以讓人相信，傳說中查理五世彎腰為提香撿拾畫筆的真實性。從1530年提香為他在博洛尼亞加冕典禮上創作的第一幅肖像畫開始，直到1554年在《聖徒榮耀》中描繪查理五世的形象，提香用畫筆記錄了一位真實和情感豐沛的國王，有時渴望、有時緊張、有時疲勞、有時華貴、有時充滿堅定的信仰，而有時卻又熱情奔放。

　　在這幅畫中，國王的形象用革新的方式來展現：考慮到肖像畫都是吊掛在一定高度，所以通常肖像都是半身畫作，以保證畫中人物的臉剛好在觀賞者眼睛的位置。而這幅全身像則將國王置於觀眾之上，處在統治者的位置，以藉此突出這幅皇家肖像和觀眾物理上和象徵意義上的「距離」。

　　為了強調提香為查理五世創作的肖像畫和真人之間驚人的相似度，畫家和肖像畫家費德里科·祖卡里提出了一個令人難以置信的細節。在1607年於都靈出版的「畫家，雕刻家和建築家的理念」中，作者提到菲力普二世有一次就被一幅他父親的肖像畫騙了：「查理五世自己的兒子——菲力普站在一幅他父親的肖像畫前，像被這幅畫施了魔法般開始與它說話。」

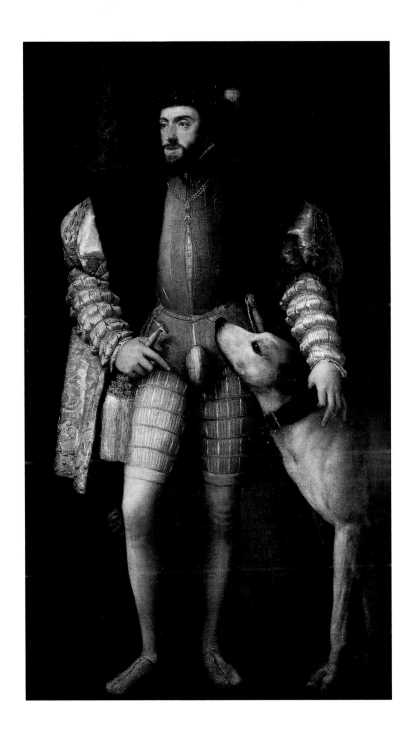

伊莉莎白・埃斯特肖像

Ritratto ideale di Isabella d'Este

1536 年

—— 布面油畫，102×64公分
維也納，藝術史博物館

提香不只一次在沒有真人做模特兒的情況下進行創作：阿方索・達凡洛曾請提香為自己十年前做的一件事情畫慶功肖像，查理五世也曾邀請提香為自己過世多年的妻子畫像等。每一次，提香都用顏色奇蹟般的賦予畫中人真實、鮮活與豐滿的生命。

在這些畫作中，最獨特的一幅是曼托瓦皇室伊莉莎白・埃斯特肖像。她是文藝復興的傳奇人物，貢薩格皇室收藏藝術的締造者，伊莉莎白是肖像畫的專家，以前她甚至曾將李奧納多・達文西《抱銀貂的女子》出借到曼托瓦一個月來進行學習。她請提香重新繪製一幅由法蘭西斯科・弗朗西亞在20年前為她創作的肖像畫。這幅由弗朗西亞繪製的肖像畫，在1534年寄給了提香，兩年之後提香才畫好將它寄回來，一如以往總要拖些交稿的時間。

伊莉莎白對這幅畫特別的喜愛，在她的舉止、品味和信件中都表達了出來，她寫道：「提香為我畫的肖像我非常的喜歡，我甚至懷疑當年沒有那麼漂亮，因為在他的畫作中的我是如此的美麗。」我們可以想像到這位貴族女士嘴角的微笑，在提香畫這幅肖像時，她已經五十多歲了。

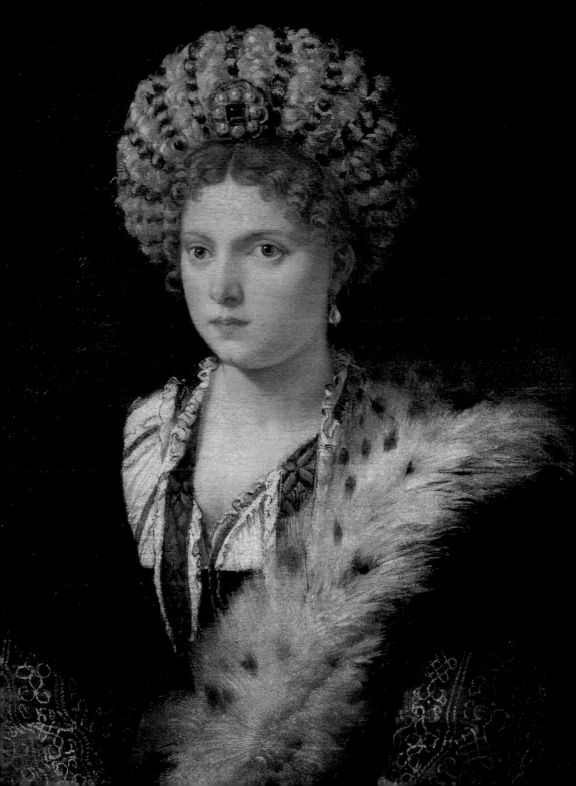

法蘭西斯科・瑪利亞・戴拉・羅威爾肖像
愛蓮・貢薩格・戴拉・羅威爾肖像

Ritratto di Francesco Maria Della Rovere
Ritratto di Eleonora Gonzaga Della Rovere

1536-1538 年

—— 布面油畫，114×103公分（每幅）
佛羅倫斯，烏菲茲美術館

在皮耶羅・德拉・法蘭西斯科四分之三個世紀之後，提香也創作了他的「烏爾比諾公爵雙聯幅」。將這兩幅畫作放在一起，就可以瞭解這個義大利小國的興衰：在十五世紀的畫作中，還是一片明亮寧靜的風景縮影，完美地融合在統治者幾何圖形的形象裡。到了十六世紀就變成了一個封閉的視野，模糊不清，放在邊上，證明了這個國家的地理疆界和歷史上橫跨大陸的新帝國相比，實在微不足道，甚至有些可笑。

為了讓戴拉・羅威爾的統治地位在畫面中更加合理，提香在僅是一面牆的單調背景中放置了元帥的指揮棒和金盔甲（從畫作自身就能看出來這一點）；而在溫和的公爵夫人肖像中，透過桌子上的鐘錶，表達出時間飛逝的殘酷。

公爵寫信給他在威尼斯的畫師，提醒他盔甲的事，因為在1536年交給提香進行作畫，到1538年都還沒有還回去，最後等得不耐煩的公爵只能指派一名軍官來威尼斯要回它。在肖像之中還有一張方形的草稿，在上面畫著整身的肖像（可能是畫室的一位助理穿著公爵的盔甲）。

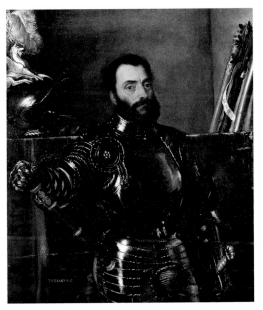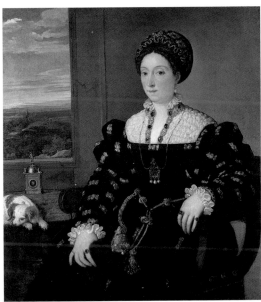

烏爾比諾的維納斯
La Venere di Urbino

1538 年

布面油畫，119×165公分
佛羅倫斯，烏菲茲美術館

「年輕的維納斯躺臥著，周圍放置著非常美麗、極其細緻的花朵和薄紗」：簡要地描述這幅畫時，瓦薩里以同樣的姿勢躺著……，在床腳蜷曲起來的小狗，躺臥著的迷人女性似乎在展示讓她神情愉悅的靠墊的舒適和柔軟。而加埃塔諾·米拉內西在他里程碑性的關鍵著作「生活」（1906年）中關於這點特地發表的看法就有點可笑了：很抱歉給這位阿雷佐的作家潑冷水，這位評論家接著說：「公認這是提香創作的維納斯，或者裸體女性中最美的一幅。有人說這畫的是古義篤巴爾多二世的情人，但在我看來她們除了裸體和美麗外，沒有任何相似之處。」

這幅畫恰好正是古義篤巴爾多·戴拉·羅威爾在1536年向提香訂製的，到1538年他開始要求提香交畫。然而，在對無數的關於提香這幅肖像的「野史」的研究中，說她是古義篤巴爾多二世的情人的猜想，隨著至少另外三幅提香以同樣模特兒創作的作品出現而不攻自破，因為在這些畫中，只有一幅《比提宮的淑女》是給烏爾比諾皇室。

這幅畫在1631年和戴拉·羅威爾皇室的遺產一起帶到威尼斯，之後就獲得了非凡的好評，從它無數的仿製畫作就可以看出來。例如其中的一幅就掛在朱塞佩·威爾第在聖亞加塔別墅的書房裡。

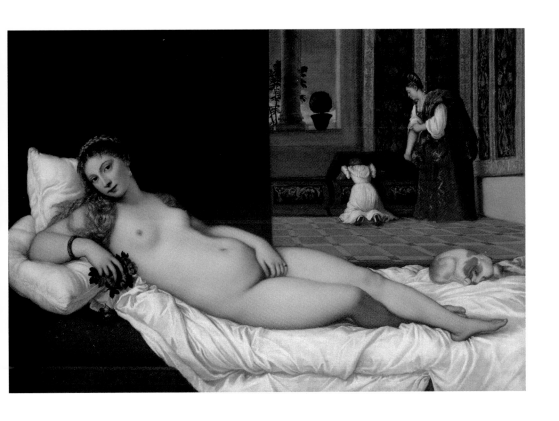

烏爾比諾的維納斯
La Venere di Urbino

左圖，
花的局部
右圖，
背景中的兩個人物

藍綠眼睛的男子
（年輕的英國男子的肖像）

Ritratto d'uomo detto "l'uomo dagli occhi glauchi" o "il giovane"

約 1540 年

布面油畫，111×97公分
佛羅倫斯，帕拉提納藝廊

　　這幅不知名肖像畫中的主角，有著令人難以抗拒的魅力和吸引力。一直以來，評論家們多次試圖判別畫中人物的真實姓名，但都徒勞無功：以往將他認為是諾福克公爵的說法，也不可採信（由戶政資料判斷）；我們只能接受一般傳統上的說法，將這名有雙藍綠眼睛和金中帶紅鬍子的男子，稱為《年輕的英國男子》。

　　這幅畫是提香肖像藝術的極致，但正因它如此特別，其年代的斷定也引起諸多爭議，1530至1550年間的20年裡，評論家們意見搖擺不定。即使如此，大部分人仍將其認定為1540年左右的作品。相對於提香年輕時色彩豐富且鮮豔的肖像畫作品，提香此畫用色大幅減少，但顏色的運用卻恰到好處。

　　1795年至1796年間首次於巴薩諾出版的《義大利繪畫史》中，教士魯易吉·藍奇誇讚提香：「如果顏色沒有調配恰當，只是技巧地增減光影是不夠的，在這個部分提香也發展出一種理想的手法，在適當的地方，時而使用直接從真實世界取得的簡單色彩；時而採用自己調和的色彩，如此畫作便栩栩如生地呈現。他的調色板只有少數幾個簡單的顏色，但他知道如何選擇那些可以區分和分離出更多色調的顏色，而他也知道不同程度的對比顏色與運用時機。因此，在顏色的運用上不會突兀，不同的底色一個覆蓋在另一個之上，卻渾然天成，堪稱是最揮灑自如的藝術效果。」

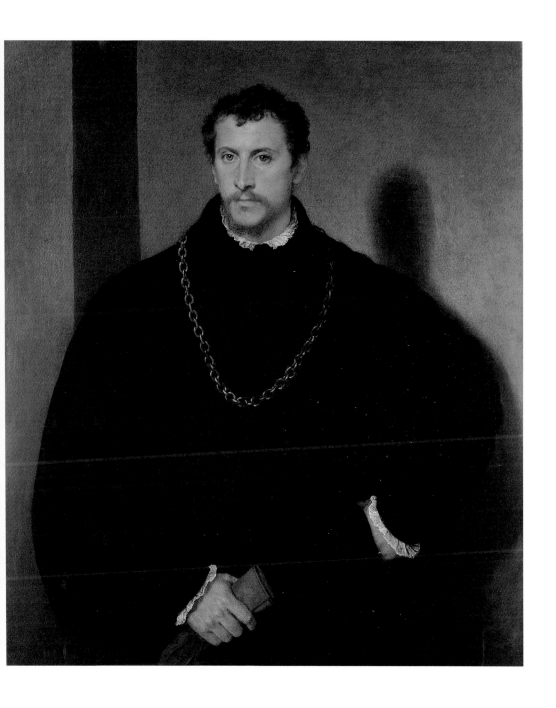

阿方索‧德阿瓦洛斯伯爵的演說
Allocuzione del conte Alfonso d'Avalos

1540-1541 年

布面油畫，223×165公分
馬德里，普拉多博物館

　　瓦斯托和佩斯卡拉的侯爵德爾，米蘭總督，阿拉貢的瑪莉亞的丈夫，查理五世旗下傑出的雇傭軍首領，阿方索‧德阿瓦洛斯，是提香1530年代的作品最主要的買主之一。這幅於1539年委託繪製的油畫，現今收藏於馬德里，頗具回顧意味：侯爵要求畫家將自己於1530年時與蘇萊曼對戰時向士兵發表演說的一幕描繪出來。

　　這幅畫華麗的風格及其對古典藝術的引用，被解讀為提香與義大利中部矯飾主義之間的對話，畫中朝天矗立的長矛之林的表現手法效果極佳，指揮官與部隊之間的對比鮮明，加上熱情的配色，這些都是日後委拉斯奎茲創作《布雷達之降》不可或缺的先例之一。

　　關於這幅畫，羅竇爾弗‧帕魯契尼（在題名為《威尼斯矯飾主義的歷史》的文章中，也就是1981年於威尼斯舉行的「從提香到格雷考」的展覽目錄序言當中）引進提香的「矯飾主義危機」這一概念：「提香從來沒有受到帕爾米賈尼諾拐彎抹角的節奏所吸引，卻在此向朱利奧‧羅曼諾暴力野蠻的矯飾氣息致敬，此事意味深長。在他之中顯然有某種東西吸引著這位來自卡多列的畫家（提香），並將他自文藝復興理想化的睡夢中喚醒。從這一刻起，美術學院式的人物、裸體畫、肌肉線條鮮明的人物，以及身體不同角度的扭轉動作，使提香的藝術語言獲得轉化並且變得更加豐富，削弱了他的自然主義。這幅描繪阿方索‧德阿瓦洛斯對其部隊講話的作品在1541年完成，構圖上傳達出某種緊湊及陰鬱感，畫面前方的布局極為生動有力。」

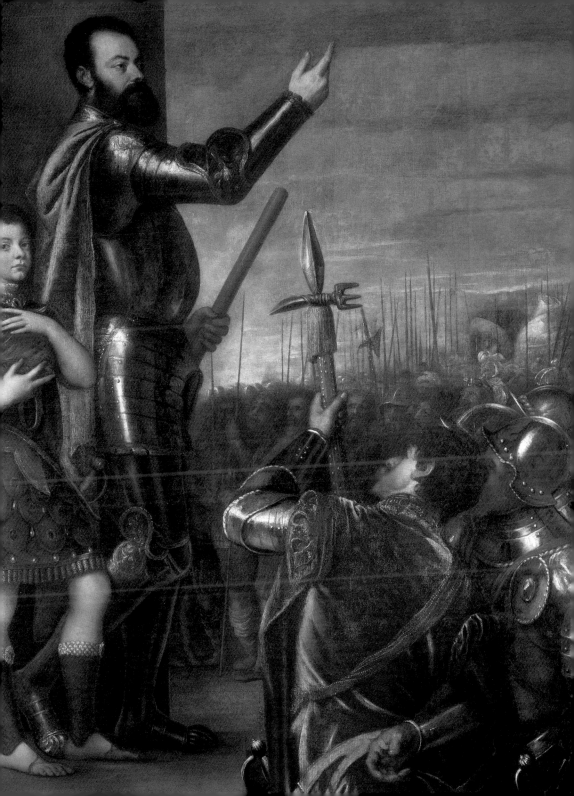

光榮的受難
Incoronazione di spine

1540-1542 年

布版油畫，303×181公分
巴黎，羅浮宮

這幅畫於西元1796年被恩寵聖母禮拜堂移除，這是拿破崙的大掠奪對米蘭所造成最嚴重的傷害。此外，提香一幅描繪聖彼得殉難的祭壇畫，也在一場大火中付之一炬，使得這幅描繪耶穌受棘冠之苦的作品，成為提香悲劇風格的祭壇畫中最經典的作品之一。然而很遺憾地，卡諾瓦被賦予外交使命到巴黎尋回被運送到羅浮宮的義大利藝術作品時，忽略了此件作品的存在，因此這幅畫幾乎處在一個被羅浮宮其他館藏「淹沒」的狀態，使得此畫的藝術價值在藝評間大受低估。

在這幅畫作目前的存放場所的限制下，我們應將注意力集中在畫作本身，不僅從施虐者身體的扭轉，更可以從讓構圖變得完整的粗面砌築中，認出朱利奧·羅曼諾對此畫畫風重大的影響。畫中的基督可以被拿來與提香工作室中的拉奧孔的鑄型相比較，而門楣上的提庇留半身塑像以及身著鐵甲的獄卒，則是對古代範本的引用。

這一系列的關聯，彰顯出提香藝術風格的一個特定階段，在這個時期中提香與義大利中部的矯飾主義以及古代間發展出更直接的對話。約在30年後，提香再度採用此畫的構圖，創作出另一幅現存於慕尼黑老繪畫陳列館、詮釋手法較為破碎及煎熬的同名畫作。數十年後，再現同一幕場景，清楚地顯示了提香賦予這幅米蘭祭壇畫的重要性，此畫乃是提香繪畫中深具決定性的測試平台，也是他繪畫生涯的轉捩點。

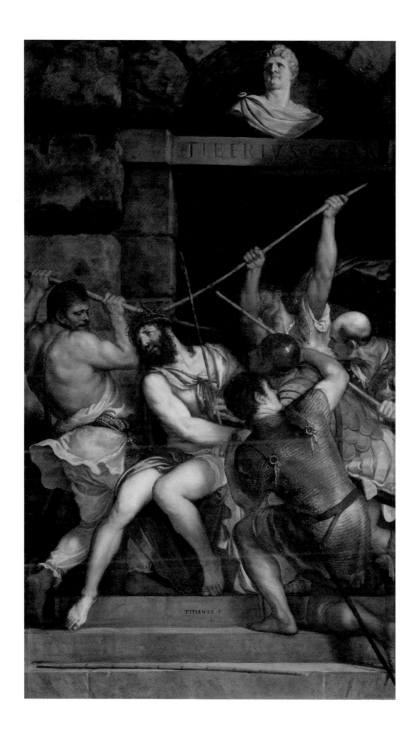

威尼斯總督安德烈・古利提肖像

Ritratto postumo del doge Andrea Gritti

約 1543 年

布面油畫，133×103公分
華盛頓，國家藝廊

　　1523年被選為總督，卒於1538年，嚴明統治威尼斯共和國15年之後，安德烈・古利提堪稱是十六世紀威尼斯歷史上最重要的人物之一，威尼斯建築風格轉向古典主義一事必須歸功於他，此種建築風格乃是威尼斯文藝復興全盛時期最強烈的特色。

　　古利提深知自己是一個棘手人物，他被選為總督後，馬上委託提香在他的私人寓所中繪製一幅用來避邪的巨大壁畫，壁畫描繪能使人免於橫死的聖克里斯托弗羅。提香試著深入描繪總督的性格、決心及其鋼鐵般的意志，與他處理國際政治事務的手法一致。

　　很幸運地，這幅現存於華盛頓的肖像完好無損地流傳至今，畫作的表面仍然保存畫家藉由油彩所刻意呈現的粗糙感及顆粒感，這幅畫與一般傳統的肖像畫不同，是在古利提被處決的幾年後才動工完成，因此堪稱是一座「紀念碑」。在如此情況下完成的這幅肖像畫，同時也解釋了畫中人物的尺寸比例與傳統肖像迥異的神情與身體的扭轉姿勢，及其高超的「未完成」詮釋手法。

　　提香處理顏色的手法，堪與米開朗基羅處理大理石的手法相媲美。除了可與同時代大師的作品相提並論之外，提香的這幅安德烈・古利提肖像也激發出某種「不可能」的比較，恰好在整整一個世紀後，林布蘭特再度發揮出油彩豐富而厚重的質感，其筆觸充滿自信，甚至創造出某種立體的效果。

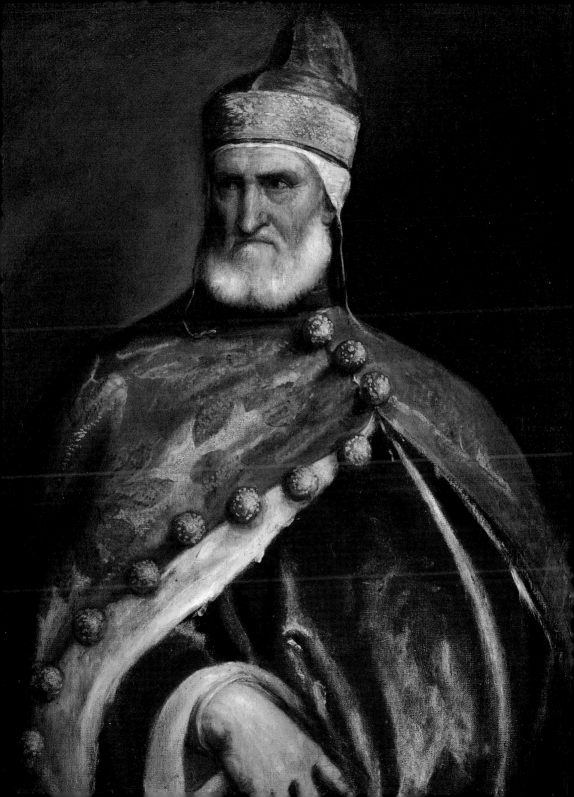

凡德拉明家族祈願肖像
Ritratto votivo della famiglia Vendramin

1543-1547 年

布面油畫，206×288公分
倫敦，國家畫廊

　　委託提香繪製這幅畫的是加布里埃萊·凡德拉明，他是凡德拉明家族的一家之主，當時是一位年邁參議員，在這幅肖像畫中占據著象徵榮譽的中心位置，身邊圍繞著這位威尼斯權貴家族的其他八名男性成員。十四世紀時，他們的先祖安德烈亞·凡德拉明是當時傳福音者約翰信眾會的總管，他所收藏管理的聖物包括耶穌受難的真十字架。在這件大幅的團體肖像畫中，凡德拉明的家族成員重申自己身為聖髑奉獻者的身分，聖髑被展示在祭壇上，位於某個將禮拜儀式用品描繪得很細緻的「靜物畫」中央。

　　評論家對於安德烈亞·凡德拉明這個人物多所著墨，他是加布里埃萊·凡德拉明的弟弟，他在畫中身著飾有毛皮襯裡的紅色斗篷，展現出強烈的奉獻精神，他的目光直接落在聖髑上，一般認為提香將他與其他人物分開，以藉此影射他在西元1547年便英年早逝一事。在此，必須明確指出一件關於年代的事，以便讓我們對於這幅畫的創作背景更深入瞭解。提香極可能早在他的羅馬行之前便已經開始繪製這幅畫，並在啟程前往羅馬之後將畫作留在他的畫坊中，然後在從義大利中部回到威尼斯的兩年間將其完成，爾後又於1548年初期匆匆地前往奧格斯堡一地。

　　畫中人物排列成不對稱的兩翼，這是提香在構圖方面的創舉，人物們各有其神態和姿勢，不同年齡層的人物之間也呈現出不同的情緒表現，這種處理手法使得畫作免於家族團體肖像常有的單調及過度重複等缺點。安東·范·戴克在倫敦藝術市集機不可失地買下這幅畫來收藏，顯然並非偶然。

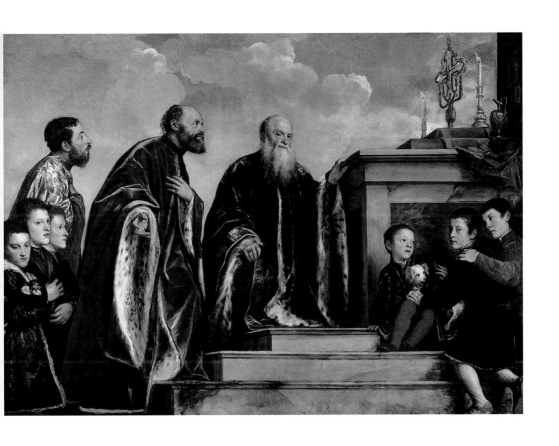

達娜厄
Danae Farnese

1544-1546 年

—— 布面油畫，120×172公分
拿波里，國家美術館

　　這幅畫作是由教皇法爾內塞保羅三世，委任提香繪製一幅關於宙斯偽裝成金幣來誘惑達娜厄的神話故事。提香深知這幅委託的畫能夠帶給他的價值，於是他將畫帶到羅馬，並於他在梵蒂岡停留期間一開始的幾天裡將它完成。

　　瓦薩里將這幅畫作為提香一種宣傳自己的手法，並在他的《藝苑名人傳》裡描述了一則關於米開朗基羅在觀景台庭院散步、令人津津樂道的軼聞，其內容如下：「有一天，米開朗基羅和瓦薩里到觀景樓造訪提香，看到提香那時畫的一幅裸體女人達娜厄，宙斯化做金幣落入她的腿間，當場讚不絕口。他們離去後，談到提香的做法，博納羅蒂誇獎不已，說很喜歡他的色彩和風格。但遺憾的是，威尼斯人從一開始就沒有學好素描，那些畫家在他們的練習中沒有探索更好的方法。因為，如果畫家對於素描的功夫能有如神助般地精湛，那麼無人能比他做得更多或更好，因為他有良好的氣質，十分優美和生動的繪畫手法。事實的確如此，因為他並未在素描上多下功夫，亦未研究最優秀的古今作品，不能默畫或使寫生的東西顯得更好，使作品更加優雅和完美，並使藝術由此超越自然的範圍，否則便會在作品中產生某些不美的部分。」

　　面對像法爾內塞家族委任的畫作，達娜厄這麼熱情的作品，因為有了先入為主的立場，瓦薩里的冷漠語調顯得格格不入，而神職人員德拉卡薩在一封信中將《烏爾比諾的維納斯》拿來與《達娜厄》相比較，他認為相較之下達娜厄保守得像個修女：「相較之下，這簡直是個基耶蒂（鄉下）女孩。」

彼得‧阿雷蒂諾的肖像
Ritratto di Pietro Aretino

1545 年

—— 布面油畫，108×76公分
佛羅倫斯，帕拉提納藝廊

　　彼得‧阿雷蒂諾與提香之間多年的情誼，完美地融合了真摯的友誼和相互之間的關心，這些都顯露在健談的阿雷蒂諾寄給提香的書信（有時他還抱怨提香的答覆太過於簡潔）以及一些肖像畫作品中，而現存於比提宮的這幅阿雷蒂諾的肖像則是最負盛名的一幅。現存文獻中所提及的作品，目前只有少數被尋獲，尋找這些作品的相關工作仍在持續進行，近年來也在某個私人收藏中所發現一幅阿雷蒂諾早年的肖像。在此之前，我們只是透過一幅版畫作品對這幅畫有所認識，但關於其作者究竟是不是提香本人，仍有爭議。

　　彼得‧阿雷蒂諾非常在意自己的外貌，他也並不掩飾對自己長相某種程度的自滿，但提香之所以為他繪製如此多的肖像，並不只是為了私人用途。有時，阿雷蒂諾將這些畫贈送給他想要往來的貴族，如此一來，他可說是同時將他本人和提香一起舉薦出去。畫家並沒有美化畫中人物；相反地，他描繪人物的姿態顯得焦躁不安。此外，提香以極為豐富的筆觸在繪畫技術上實驗，極可能是作為私人保存之用。

　　我們可以從阿雷蒂諾幾封信中看出，他自己也對這種詮釋手法感到不解。他向保羅‧喬維奧談到這幅畫時，將之描述為一個「可怕的奇蹟」；而面對提香，他則半帶嚴肅半開玩笑地說，在他眼中這幅畫顯得「更像是一幅草稿，而非成品」。他更向科西莫‧德‧梅第奇刻薄地暗示道：「如果我付給他更多的斯庫多錢幣，衣服的布料便會更亮麗、更柔軟或硬挺。」最後，他也不得不承認，畫中人物的「呼吸、舉手投足和神情，與我在真實生活中的所做所為並無不同」。

教皇保羅三世和他的孫子

Papa Paolo III con i nipoti

1545-1546 年

—— 布面油畫，210×174公分
拿波里，國家美術館

這幅畫是提香在羅馬逗留期間所完成的主要畫作。如同大部分法爾內塞家族的收藏品一般，這幅畫在十八世紀下半被運送至拿波里。提香在這幅畫中運用「未完成」的手法，使得畫作的某些部分看起來彷彿真的尚未完工，也使這幅大型作品瀰漫著密謀和虛偽客套氣息。畫家利用不同種類的紅色調配出某種華麗而沉重的顏色，這也總結了提香在羅馬時期所留下的印象。

年邁的教皇是一位身形屭弱而目光如炬的小老頭。他的孫子，一身華服的樞機主教亞歷山德羅（當時25歲），裝出一副若無其事的樣子，倚靠在祖父的椅子上；而另一名孫子歐塔維歐則向他鞠躬，三人之間心理上的角力，可以媲美莎翁戲劇。將提香和這位偉大的英國詩人相提並論決非偶然，包括伯納德‧貝倫森在內的許多人曾這麼做過：「晚年的提香和創作出《聖母升天》與「酒神系列」的年輕的提香之間差距有多少，《仲夏夜之夢》的莎士比亞和《暴風雨》的莎士比亞之間的差距就有多少。提香和莎士比亞的創作歷程以同樣的方式開始和結束，此事並非偶然。兩人皆為文藝復興之子，其創作歷程極為相似，他們都是那個時期的最高體現。」

歐塔維歐‧法爾內塞的姿勢，顯然是對於米隆的擲鐵餅者的諷刺性模仿，這也再次確認了提香面對古典時期著名的大理石雕刻作品不抱幻想的態度，他本人也在一封寫給查理五世的信中將之定義為：「一些非常了不起的古老石頭。」

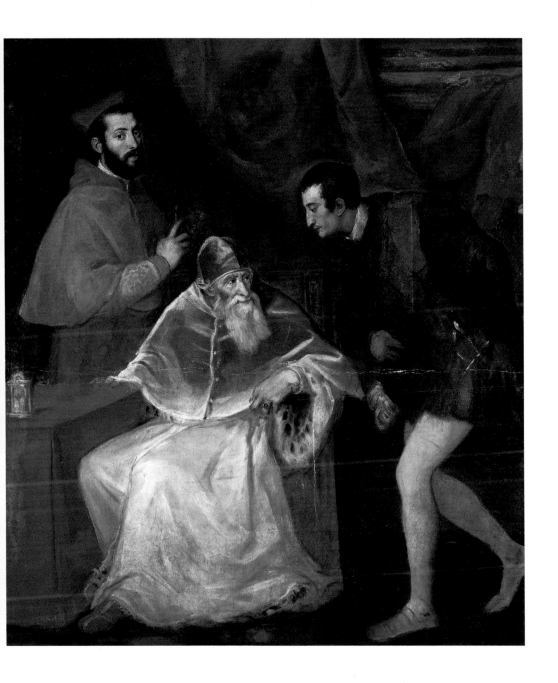

樞機主教亞歷山德羅‧法爾內塞肖像
Ritratto del cardinal Alessandro Farnese

1546 年

布面油畫，99×79公分
拿波里，國家美術館

　　在1540年代，提香不斷嘗試取得越來越具有影響力的法爾
內塞家族的支持，他特別盼望自己的兒子蓬波尼奧可以在波
河流域一帶，得到來自於教會的豐厚俸祿。深諳羅馬教廷宮
內權力遊戲的彼得‧阿雷蒂諾曾警告提香，要他別存有太多
不切實際的期望，特別是不要冀望能用教會特權來打點長子
蓬波尼奧散漫的生活。

　　在一封值得一提的信中，阿雷蒂諾建議提香不要被教皇
及他的家庭成員的奢華和歡迎的態度所迷惑：「爭相揮霍恩
寵，是法爾內塞家族的特有風範。然而，眾所周知的是，他
們在他人（庭臣）心中激起期望的漣漪，並向其允以厚禮，
而儘管後者（庭臣）總是無法確定他們會履行諾言，卻始終
期盼自己終能獲得恩寵。」身為皮埃‧路易吉‧法爾內塞和
吉若菈瑪‧奧爾西尼的兒子，亞歷山德羅‧法爾內塞從未掩
飾自己想成為教皇的野心，甚至別有用心地要求提香在家族
肖像中，將自己描繪成依偎在祖父保羅三世座椅邊的模樣。

　　學者羅貝爾多‧格雷戈里奧‧韋爾切里奧札培理曾寫道：
「這個動作乃取自拉斐爾所畫的教宗利奧十世與紅衣主教朱
利奧‧德‧梅第奇和魯易吉‧德‧羅西的肖像。差別在於那
幅畫裡的德‧羅西後來並沒有成為教皇，反倒還比利奧十世
更早過世。在拉斐爾的畫中，後來成為教宗克萊蒙七世的樞
機主教朱利奧占據左邊的位子，這對於被分配到同一個位子
的樞機主教亞歷山德羅而言，顯然不是個好兆頭。」於是，
後來他又另外委託當時最偉大的藝術家之一，為他繪製一幅
莊嚴的個人肖像，這也充分表現他野心勃勃的性格。

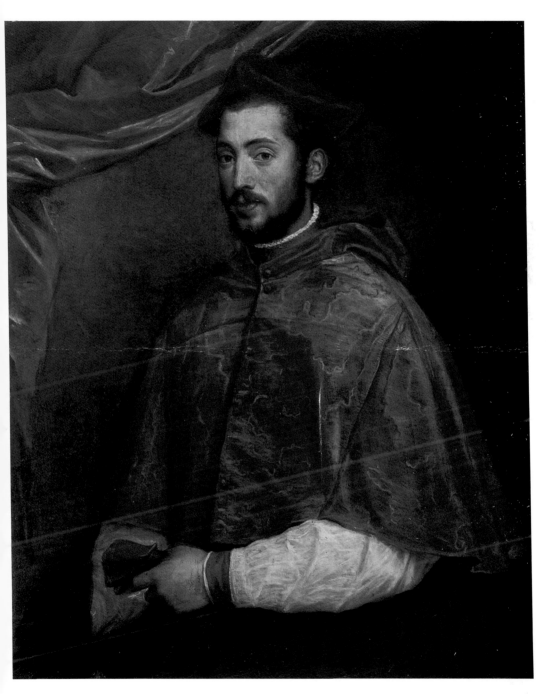

查理五世的騎馬肖像
Ritratto equestre di Carlo V

1548 年

—— 布面油畫，332×279公分
馬德里，普拉多博物館

　　西元1734年，馬德里的阿爾卡薩城堡的一場火災，使得這幅偉大畫作的下半部分受到毀損，但卻絲毫無損於畫中人物光芒四射的榮耀，這位凱旋的統帥對於接下來幾個世紀裡，包括魯本斯、范・戴克、林布蘭特、委拉斯奎茲、大衛以及馬內等人所創作的騎馬肖像畫，構成了一個傑出而難以超越的典範。

　　提香到達奧格斯堡之後，便立即繪製了這幅畫，藉此慶祝查理五世在米爾貝格的勝利，在這場關鍵而耗時長久的戰役中，查理五世率軍對抗贊成宗教改革的日耳曼諸侯所組成徐馬爾卡底聯盟。提香並沒有如彼得・阿雷蒂諾所建議，在畫中放入代表宗教和名聲的託寓圖像，而將重點放在皇帝本人身上。

　　這個場景理當表現出軍事上的勝利，卻不見有任何其他人在場。查理五世身著一套光可鑑人的戰甲，躁動不安的馬匹甩動著紫紅色馬毯，他卻對此無動於衷，看上去像是一位孤獨的英雄，他所在的場景向後延伸，消失在遠方被太陽曬得熾熱的地平線上。

　　與眾所周知的格言（「太陽不會落下的帝國」）反其道而行，提香呈現了夜晚降臨的一刻。人體本質上的脆弱得到絕對意志的救贖，而這正是查理五世所自詡的美德同時，這描繪他死亡當日時光流逝的一幕，也成為歷史上永恆的一幕。在此之前，提香曾親自到過日耳曼地區。毫無疑問地，他此種直覺性的詮釋切中皇帝當時的心境。

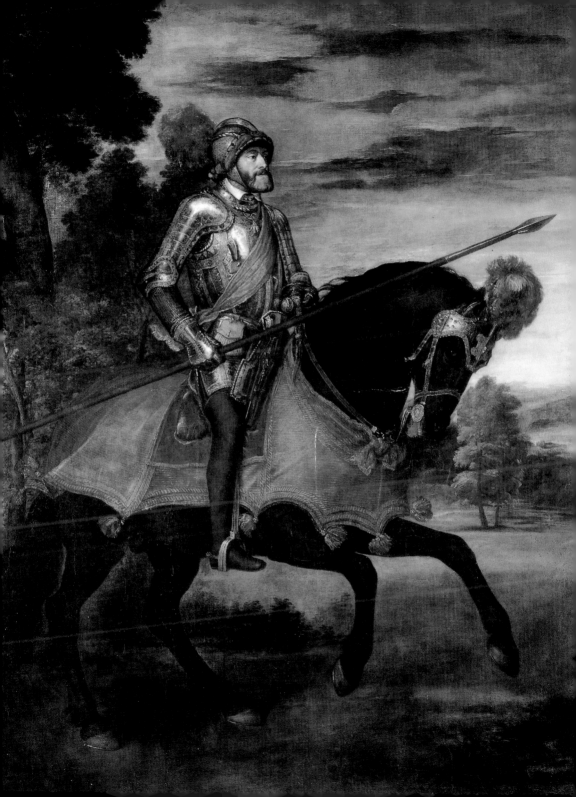

帶盔甲的菲力普二世肖像
Ritratto di Filippo II in armature

1550-1551 年

布面油畫，193×111公分
馬德里，普拉多博物館

在奧格斯堡的第二個時期裡，提香親身與查理五世及其他宮廷人士交遊，這幅肖像畫是此時期最重要的作品之一。此畫於1551年年初所繪製，之後被送至布魯塞爾給統治尼德蘭的匈牙利王后瑪利亞，也就是菲力普二世的姑姑。2月6日，日後的西班牙國王下令支付提香200個斯庫多錢幣，「以報償他關於某些作品所盡之力」，當時所指的極有可能是此畫的酬勞。

這是一幅令人難忘的「心境肖像」，也再次證明了提香描繪人物內心世界的能力，更確認了畫家和王子彼此間直接的交情。透過西班牙駐威尼斯共和國大使弗朗西斯科·瓦爾加斯的媒介，提香和菲力普二世之間有密切的書信往來，書信所談論的內容與為數眾多的宗教畫和世俗畫有關，也揭露出提香為了取得約定酬勞所需面對的無止無境的困難。

不同於他的父親查理五世，菲力普二世與提香之間從來沒有精神上的默契和深切的欽佩，但我們確實有權質疑這位查理五世受盡折磨的繼承人心中，是否有空間可以容納此類感受。描繪得極為細緻的盔甲是這幅畫作非常顯著的一個特點，我們可以從盔甲表面的反光效果，看出提香在處理光影方面的高超技巧。這套菲力普二世的盛宴裝甲，目前仍存放於馬德里皇家軍械庫，是一名金匠的工藝傑作，但看起來似乎與畫中王子瘦弱的身形，不甚相稱。

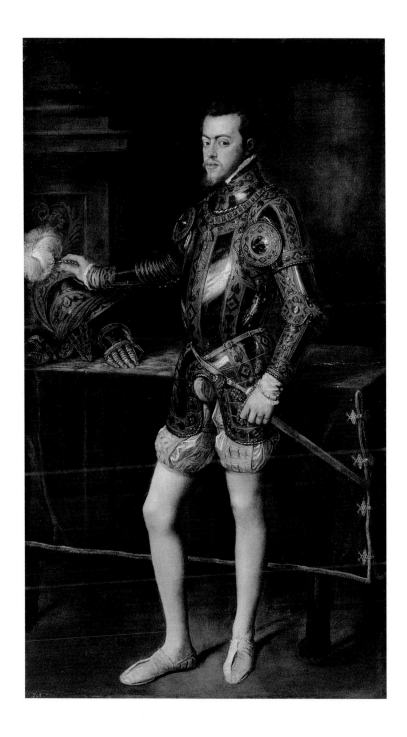

聖羅倫佐的殉難
Martirio di san Lorenzo

約 1551-1559 年

布面油畫，493×277公分
威尼斯，耶穌會士教堂

　　歷經漫長而曲折的創作過程，在買家馬梭羅家族成員的再三催促下，提香於1558和1559年間完成這幅創作。這幅祭壇畫目前仍存放於原來的地點，但這座教堂從嘉民會士轉至耶穌會士手中，經過完全翻新並重新整修為絢爛的巴洛克風格，教堂內部耶穌會歡樂的色彩與畫布焦黑的色調之間，形成了強烈的對比。在此之前，丁托列托已不失大膽地將戲劇性的燈光效果帶入繪畫之中，而此畫中提香的藝術直覺則更進一步地讓黑暗的夜幕落入殉難的地點，四周圍繞著昏暗而高聳的建築物。

　　在這幅偉大的畫作中，真正的主角是火，此種人間的、天堂的、神聖的火熊熊燃燒，時而蔓延、時而減緩。瓦薩里顯然不欣賞提香的作品在圖像學方面的複雜性，他試圖研究這些閃亮的火焰，但他起初不帶感情的分析卻逐漸被對畫作的情感所淹沒。

　　畫中，聖羅倫佐被押在爐床上，而爐床下「是一大堆柴，邊上有幾個人在燒。他要表現夜的效果，兩名僕人手持火把，照亮鐵篦下火光照不到的地方，柴堆得很高，火燒得很旺。此外，他還畫一道閃電，從天國裡衝出，劈開雲層，蓋過了火堆和火把的光，照亮了聖徒和其他主要的人物。除了這三種光之外，他還畫了遠處房屋裡有燈和燭的光映照旁邊的人物。簡言之，畫中富有著完美的藝術、精湛的技巧和敏銳的判斷力。」

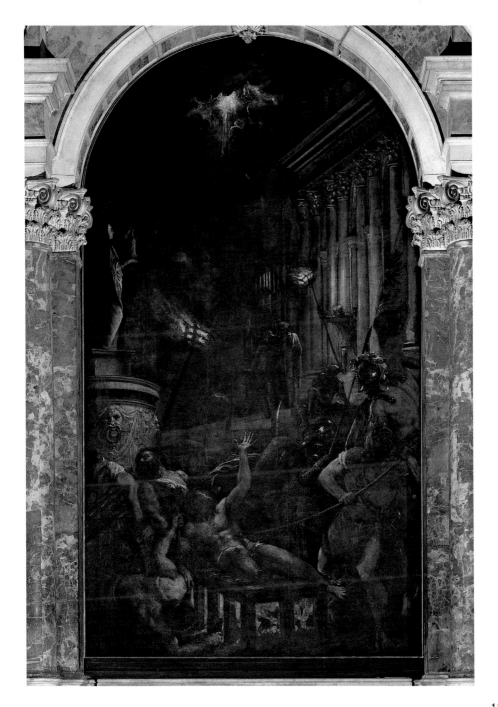

維納斯向阿多尼斯道別
Addio di Venere ad Adone

1553 年

—— 布面油畫，136×220公分
馬德里，普拉多博物館

　　適逢菲力普二世和英格蘭都鐸王朝的瑪麗公主的婚禮期間，提香將這幅畫寄往馬德里，並在給國王的信中如此寫道：「在之前寄給陛下的《達娜厄》中，已經可以看到人體的正面。因此，在這個詩意盎然的作品中，我想做一點變化，讓陛下您能欣賞身體的背面，此畫放在小房間裡，會使其他的作品更加地賞心悅目。」帶著一種坦白務實的態度，提香以作品的擺設如此單純的理由，來說明這幅風格淒美傑作的由來。

　　提香和他的畫坊後續幾次臨摹這幅畫，也以各種角度呈現裸女圖畫。為菲力普二世效力的提香正邁入一個充滿「詩意」的創作階段，提香對神話情節作出自由而熱情的詮釋，這時期的作品不只是用來闡釋神話故事的插圖，而是人類內心深處情感具象化的表現。

　　作家盧多維克‧多爾奇很早便意識到這一點。在1554年一封寫給亞歷山德羅‧孔塔利尼的信中，他針對這幅畫作出描述，並特別把重點放在設法留住正要啟程去打獵的愛人阿多尼斯卻徒勞無功的維納斯身上，而阿多尼斯後來在打獵時喪命。這位博學的威尼斯作家首先強調，「唯有在她身上才能見到的溫柔而生動的感覺。」然後，這位繪畫專家又加入一項關於繪畫技巧的註解：「我們可以看出臀部一帶由坐姿引起的肌肉隆起的現象。」最後，在充滿慣用說法的字裡行間，他也任隨自己強烈的情感奔放流露：「先生，我向您發誓，任何具有敏銳的眼力和判斷力的人看到她，都會認為她栩栩如生。即使是歷經歲月洗禮而變得情感冷淡或堅硬如石的人，都會感到渾身發熱、感情軟化和血脈賁張。」

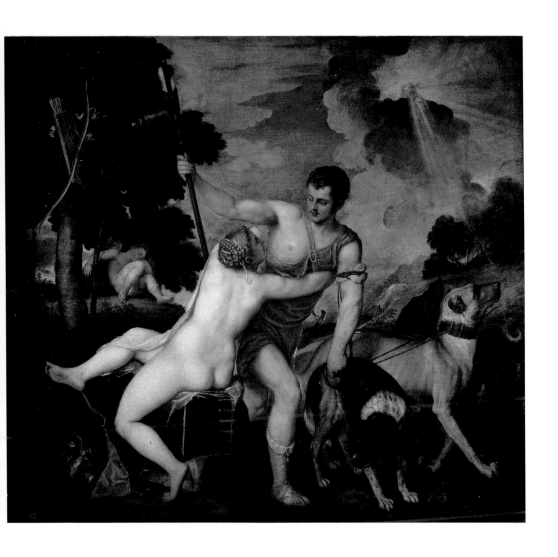

戴安娜和愛克提恩
Diana e Atteone

1556-1559 年

布面油畫，184×202公分
愛丁堡，蘇格蘭國立美術館
借自斯薩蘭公爵收藏品

　　提香為菲力普二世效力時繪製了一系列的充滿「詩意」的作品，其中的頂尖作品描述戴安娜的故事，集中描述這位無情的女神不留情的懲罰。相較於將近四十年前提香為阿方索・埃斯特所繪製的「酒神」系列，這幅畫情境的轉變令人印象深刻。從晚年的成熟期過渡到老年，提香沒有放棄他對鮮豔的色彩以及珍貴細節描繪的喜愛（這幅描繪戴安娜和愛克提恩的畫作正中央的容器，可以拿來與《酒神節的狂歡》一畫中搶眼的酒壺相對照，並顯示提香臨摹物品的技巧仍寶刀未老），反而增添了一種豐富活潑的筆法，以及熱情投入人生伴隨而來的深刻人生體驗。

　　以神話為起點，提香不求以圖像再現文字，那種與人文主義學者的讀畫詩極為相似的做法；相反地，他任隨自己受其感性的指引。為了不落入過於複雜的解讀和文學引用的陷阱（但總之，這幅畫所引用的也僅限於奧維德《變形記》的俗文版），我們必須提醒自己，提香不懂拉丁文，而儘管他與詩人和文人之間有著密切的往來，他所受的教育仍然是不完整的。里竇爾菲曾補充說明道：「他舉止溫柔，儘管沒有讀過很多書，他頗有天賦，並藉著與宮廷之間的往來學會了所有騎士們用字遣詞的方法。」

　　雖然他與文人雅士之間無法有全面的對談，但相較於一般古典主題的作品受制於先人不容置疑的權威，提香在文化上的侷限卻化為藝術表達上一種少有且令人稱羨的自由。提香對於迂腐地以文學再現神話完全不感興趣，而是用他靈活的敏感度掌握了神話的典範價值及其極為人性化的一面。

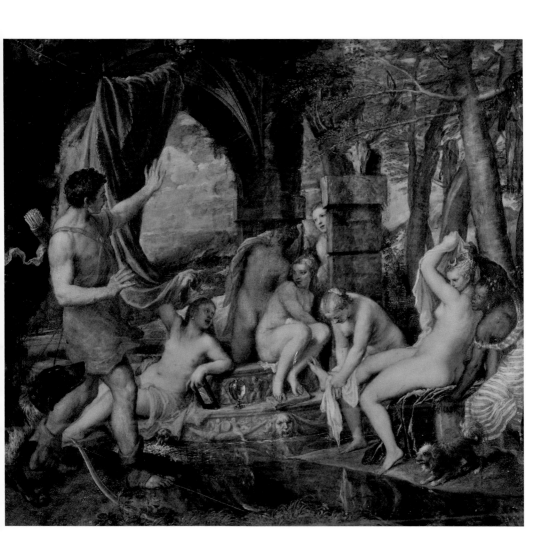

誘拐歐羅巴
Ratto di Europa

1559-1562 年

布面油畫，185×205公分
波士頓，伊莎貝拉斯圖爾特賈德納藝術館

提香在西元1559年的一封信中提到他已經開始繪製此畫，1562年畫作被交付至菲力普二世手上，這是提香為西班牙宮廷所畫的「詩意」系列的最後一幅。這些主題為神話故事的畫作，規格大致相同（所有畫作的尺寸都是180×200公分左右），而這也將此畫所呈現的一幕與分別存放於愛丁堡和倫敦，描繪戴安娜的故事的三幅畫作以及倫敦華萊士收藏館的《珀耳修斯與安德羅美達》連接起來。

這幅現存於波士頓、充滿張力的畫作，保存狀況極佳，這使得我們得以充分掌握提香晚年熟期的繪畫技巧。從畫面的前景向背景層層推進，可以看出提香的著色與油彩運用的手法變化極大。化身為白色公牛的宙斯誘拐歐羅巴，她拚命地反抗而命運無情的安排卻使她徒勞無功，只見她的朋友們在海濱無助、絕望地呼喚著她。公牛在看似在無邊無際的大海中乘風破浪，連空中的丘比特都幾乎跟不上牠的速度。

對提香而言，一如往常，引用詩人奧維多的作品所描述的古典神話，只是一個創作的藉口。提香以此為出發點，以繽紛的色彩創作出日落時分潟湖邊的景色。畫面上方歐羅巴鮮紅的大衣在風中飄揚，提香同時也用色彩處理欺騙、暴力、人類與更高力量之間的衝突等主題。

這幅存放於波士頓的畫作，是提香以神話為主題作品中最具戲劇性的作品之一。提香在他生命的最後幾十年裡，遍覽基督教傳統、殉教史、古代歷史和古典文學，多次選擇暴力以及無辜者的苦痛，作為繪畫主題。

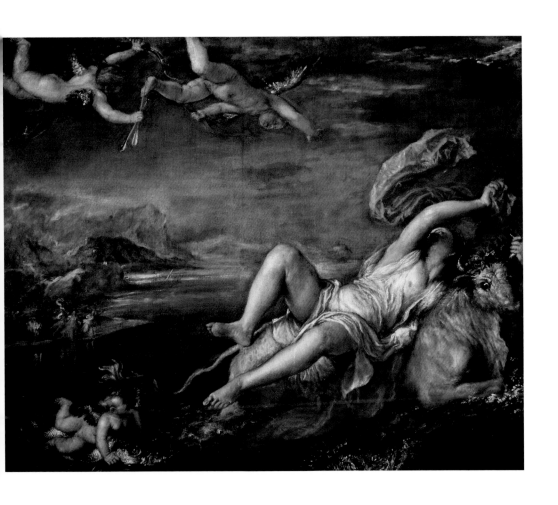

雅各布・斯特拉達肖像
Ritratto dell'antiquario Jacopo Strada

1567-1568 年

—— 布面油畫，125×95公分
維也納，藝術史博物館

　　雅各布・斯特拉達出生於曼托瓦，是一位商運亨通、才華洋溢的藝術品仲介商人。荷蘭是他的故鄉（他的真名應該是雅各・凡德・斯特拉特），而威尼斯則是他的第二故鄉。提香一生所描繪的眾多人物中，他可能是最後一個人，換言之，提香再度推出一幅傑作，作為他六十年的肖像畫家生涯的總結。

　　提香與雅各布・斯特拉達之間的關係分外有趣，因為斯特拉達有一個第一流的「客戶群」，包括教皇保羅三世、富格爾家族以及哈布斯堡王朝。提香特別希望能夠接觸到馬克西米利安二世，哈布斯堡帝國的廣大領土在其胞弟查理五世退位時一分為二，由馬克西米利安二世統領奧地利的部分。

　　斯特拉達也展現其極佳的工作效率，在威尼斯安排了與馬克西米利安二世所派遣的使者法伊特・馮・多恩伯格的會面，並向他兜售提香七幅以神話為主題的畫作，所有的畫作並附有「專業鑑定」。總之，雅各布・斯特拉達是一位事業有成的行家，而提香為我們所留下的肖像，也不忘強調這位古董商人把玩一尊古老的雕像時，那種愛不釋手的模樣。

　　這幅畫與其他眾多著名的肖像畫，曾經都是威尼斯某個藝術收藏的一部分。馬可・波斯季尼某次參觀時曾稱讚眾多美麗的畫作：「然而它在這些古董之中鶴立雞群／在這些寶藏中最美麗的／最令人讚嘆、教人癡醉。」波斯季尼的這些詩篇於1660年出版，而在前一年，這幅畫作被登記為奧地利大公李歐波德・威廉的收藏品，此後再也沒有離開維也納。

127

馬西亞斯被剝皮
Il supplizio di Marsia

1570-1576 年

— 布面油畫，212×207公分
克羅梅日什，總主教美術館

　　藝術史家潘諾夫斯基曾對這幅畫作出一番巧妙的詮釋，布拉加丁不幸的命運所帶來的情緒波動，很有可能是這幅充滿痛苦的畫作的源起。布拉加丁是駐守法馬古斯塔的一位英勇的威尼斯司令官，這個賽普勒斯島的要塞經土耳其長期圍城後，終於在1571年被攻陷。淪為俘虜的布拉加丁被剝了皮，行刑者在剝下的皮膚裡塞滿了稻草，做成一個幽魂般的傀儡，懸掛在城牆上。在這塊現存於尊貴的摩拉維亞總主教教堂的畫作中，提香再次展現其全然自由的詮釋手法，甚至顛覆了這則神話在傳統上所被賦予的道德啟示。

　　相傳狂妄自大的森林之神馬西亞斯，向阿波羅挑戰音樂方面的造詣，落敗後遭到剝皮懲罰；而關於邁達斯國王審判的故事，傳統上多對此種懲罰持肯定的態度。另外，有人從人類學和進化論的角度將這個故事解讀為一種從「原始」的管樂器過渡到較精緻的豎琴的發展。然而，提香卻將重點放在阿波羅冷血無情的態度，阿波羅本人在一名幫手的協助下，拿著屠夫的工具和操著屠夫的刀法，完成了此一可怕的懲罰。

　　這幅畫的油彩非常厚重，似乎散發著鮮血和恐怖。罪行和懲罰之間似乎不成比例，這使得畫中的判官內心深受折磨，加上小狗舔噬鮮血的可怕細節，以及一些令人起疑的人物，而馬西亞斯痛苦呻吟的神態是如此的高貴，與十七世紀相同主題的畫作中的粗魯狂嘯如此地不同，以上種種都是提香在圖像方面充滿原創的貢獻，而他那令人心神不寧的筆法，更與此相得益彰。

馬西亞斯被剝皮

Il supplizio di Marsia

左圖，邁達斯國王和一個半人半獸神
右圖，阿波羅和一個正在給馬西亞斯剝皮的幫手

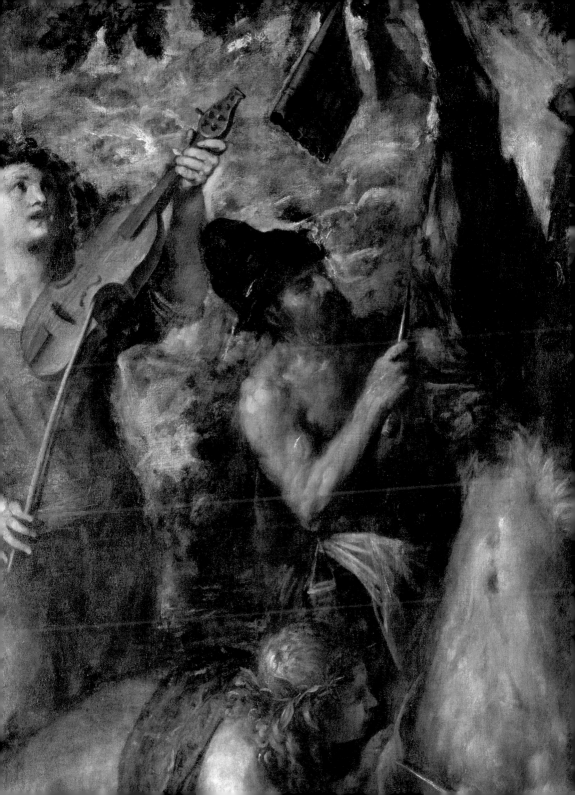

光榮的受難
Incoronazione di spine

1572-1576 年

布面油畫，280×181公分
慕尼黑，老繪畫陳列館

過了80歲高齡以後，當他最要好的朋友以及同一個世代的人紛紛過世，提香開始寫遺囑，並向西班牙宮廷催討積欠的款項，他繼續幫他的兒子蓬波尼奧尋找一份收入，並將一個酬勞豐厚的職位轉讓給另一名兒子奧拉齊奧。

然而最重要的是，他開始在繪畫作品中處理恐懼、痛苦與傷痛等主題，為他那源源不斷、推陳出新的才華，找到嶄新的淒美風格。在這條孤獨的道路上，他往往重新審視過去處理過的繪畫手法和主題，並在晚年，以其深刻的情感、漫長而刻骨銘心的生命經驗面對它們。

關於這幅畫作，提香在30年後重新詮釋了他之前為米蘭的恩寵聖母禮拜堂所畫、現存於羅浮宮的祭壇畫的構圖。乍看之下，兩幅畫似乎描繪同一組人物，但這幅畫狂熱及充滿戲劇性的筆法，突出了這個事件的悲劇性。在這幅畫中，提香略過了對古典文化的引用，並加入某些不穩定的元素，例如吊燈中燃燒的火炬，以及手裡拿著蘆葦、從右側進入畫面的小男孩。

直到提香過世，這幅畫一直存放在他的畫室。這位大師的兒子及繼承人蓬波尼奧‧韋爾切里奧，在1581年的一場拍賣會上，將這幅偉大的畫作上賣給了丁托列托，之後畫作輾轉流至巴伐利亞的選帝侯手上，此後便一直是慕尼黑收藏品的一部分。

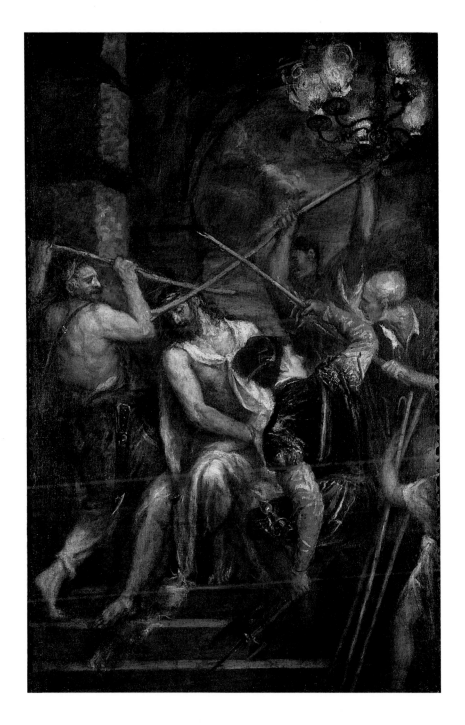

聖殤
Pietà

1576 年

布面油畫，378×347公分
威尼斯，學院美術館

　　雅各布・帕爾馬接續完成了這幅提香職業生涯中最後但卻未完成的一幅畫作，並在畫中添加了一句醒目的文字：Quod Titianus inchoatum reliquit / Palma reverenter absolvit / Deoq(ue) dicavit opus（「帕爾馬懷著敬意完成這幅提香生前未能完成的作品，並將之獻給神」）。強調自己對這幅畫的貢獻不足一提，基本上只限於手持蠟燭的小天使以及上述文字，提香的這位學生想抓住機會分一杯羹，分享他那垂危老師的榮耀，而這種例子在藝術史上屢見不鮮。無論如何，這幅畫原本是要用來放在聖方濟會榮耀聖母聖殿的苦像小堂，提香計畫自己死後能夠埋葬在該處，但這位畫筆「總能表現出生命」的藝術家，沒能完成這幅畫。這幅畫後來被放在天使教堂，而後者被拆除後，畫作最終被存放在學院美術館（1814年）。

　　這幅極端、飽受摧殘的傑作，彷彿是一首寂寞而荒涼的「安魂曲」，正如提香長久以來的對手米開朗基羅所作的隆達尼尼的聖殤像一般，這幅畫作抵達了藝術與絕對之間的終極界線。在這幅畫的右下角，有一幅還願用的版畫倚靠在女預言家雕像的底座，與韋爾切里奧家族的小家徽互相呼應，此種宗教繪畫天真而大眾化的虔誠氣息，與大師的風格顯然大異其趣。聖母懷抱著死去的聖子，而提香和奧拉齊奧則跪在她的面前。在為期70年的繪畫職業生涯的尾端，孤零零的提香將最後筆觸用在這個微小、可憐且突兀的細節上，而此處筆法含糊，就像一般民間的宗教畫一樣，與這位年邁的大師高尚而悲痛的風格之間，有著天壤之別。想到這一點，令人有些不勝唏噓。

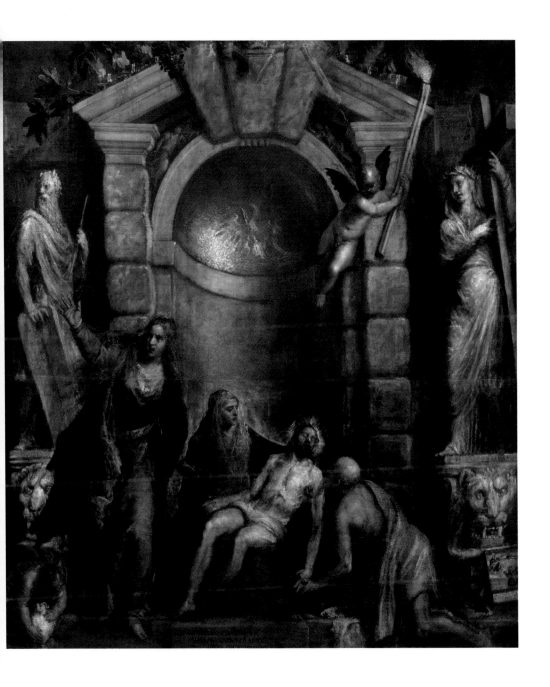

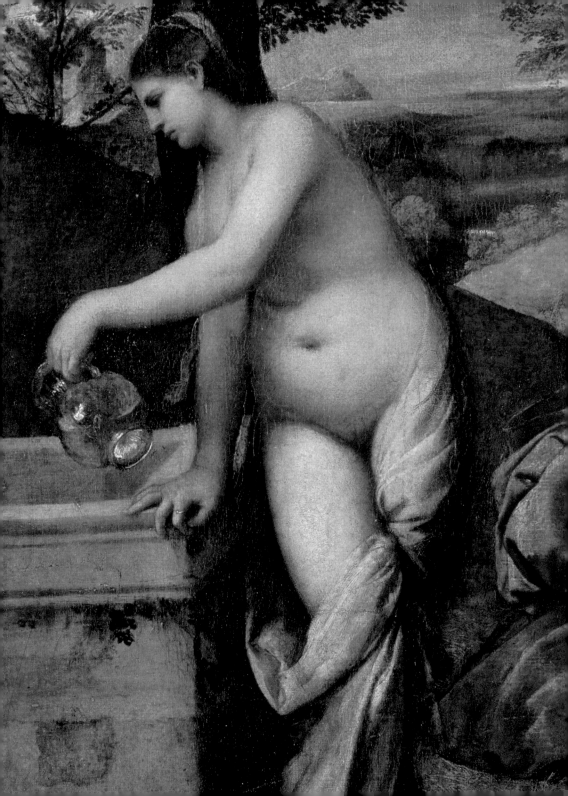

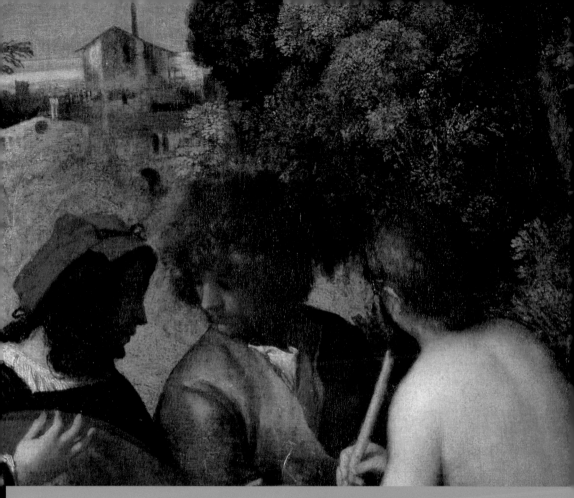

藝術家與凡人｜The Artist and the Man

貼近提香

提香出生日期：
傳記家的緘默與作品中的線索

關於提香生平的文獻資料為數眾多，透過各種不同的資料，我們得以仔細地審視這位於其有生之年總是在當時的藝術、文化及政治領域占據著中心地位的人物所經歷的點點滴滴。然而，我們手邊仍然缺少一項重要的資訊，即提香的出生日期，關於這一點，提香本人總是語帶含糊。

尤其到了晚年，對於自己身為威尼斯繪畫「偉大前輩」的稱號感到滿意，提香習慣把自己的歲數說得比戶政資料上所記錄的來得大。舉例來說，在一封1571年寫給菲力普二世的信中，他聲稱自己已經年滿95歲。而在提香壯年時期為他撰寫傳記的兩位傳記家，對其出生日期又隻字不提，這使得提香的真實年齡成為一個謎題。

西元1557年，盧多維克‧多爾奇略過提香的年齡不提，但我們可以從前後文推知，1508年提香完成德國人倉庫的壁畫時，年齡還不到二十歲。瓦薩里於其《藝苑名人傳》的第二版（1568年）中提到提香出生於西元1480年，但在下文中他卻又自相矛盾，指出當他本人在西元1566年與提香會面時，大師當時76歲。總而言之，我們可以由此推知提香的出生日期大致上介於1488和1490年之間，而有鑑於我們無法斷定1506至1508這段時期之前的作品是否為提香所作，這也提高了上述日期的可信度。

此種事實重建的方式非常合理，但直到大約五十年前，甚至沒人考慮過這麼做。多數人採信菲力普二世的秘書賈西亞‧赫爾南德茲的說法，後者曾在兩處提到提香出生於1474年或1479年。而在聖坎奇安的教區資料中，教區神父多明尼克‧托馬西尼記錄提香死於1576年8月27日，並加註死者享壽103歲。

此外，十七世紀其中包括大師的親戚的傳記家們，不約而同地認為提香生於1477年，而此種說法獲得喬凡尼‧巴提斯塔‧卡瓦爾卡瑟雷的採信與證實，後者乃是與提香有關的第一本重要的「現代」專書的作者。然而，當今的學者對於提香生於1488到1490年間一事並無爭議。甚至，也許是為了圖個方便而選了一個「整數」，他們將1490年選定為提香出生的那一年，以便於1990年慶祝提香五百週年誕辰。

皮耶韋迪卡多列，抑或是科爾蒂納丹佩佐？

在皮耶韋迪卡多列市中心的軍械庫小廣場上，我們可以拜訪整個「提香之家」，那是一棟建有木造長陽台、漂亮而古老的樓房。身為卡多列的主要中心，整個皮耶韋都充滿了對這位偉大畫家的思念與尊敬。然而，科爾蒂納丹佩佐也驕傲地自稱是大師的出生地。

根據一則二十世紀初蒐集並公布的古老傳說，提香是格雷戈里奧‧韋爾切里奧與一名家住坎波迪索托（科爾蒂納的一部分），名為瑪

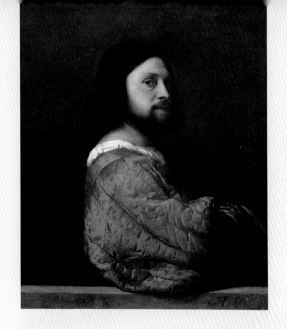

莉亞‧彭帕尼的年輕農家女孩的私生子，彭帕尼當時在皮耶韋迪卡多列的韋爾切里奧家幫傭。懷有身孕後，瑪莉亞被迫返回家鄉，回到彭帕尼家位於山上的小屋。而這間小屋於二十世紀初被拆毀，但仍然遺留下一些舊照片，記錄了年幼的提香成長的地方，一間簡陋而和陰暗的房間。

　　瑪莉亞在提香七歲時便死去，這使得格雷戈里奧心生憐憫，進而願意承認這名可憐的小孤兒是自己的兒子，然而，不消兩年之間，他又將提香送到威尼斯，遠離皮耶韋，也遠離韋爾切里奧家族。

與喬爾喬內畫作歸屬問題，
一個始終存在的疑點

　　與喬爾喬內之間的關係，帶給提香初期的繪畫工作強烈的影響，兩者在風格上的交流是如此密切，以至於時至今日，關於幾幅受歡迎畫作的歸屬問題，仍存在著疑點。

　　喬爾喬內傳奇性的一生圍繞著一種神祕的光環（他身世「不明」，並在1510年的一場瘟疫中英年早逝，而他的藝術作品極少有他本人的簽名），這也使得過去的評論家對他評價不一，並做出種種錯誤的詮釋。現今，喬爾喬內這個人物被定位於某種特別熱衷藝術符碼、神祕象徵符號，以及對大自然推崇的思想背景創始者，而提香最早期的幾位買主也屬於這個貴族的圈子。

　　畫作歸屬的問題早在十六世紀便開始出現，喬爾喬‧瓦薩里的例子也提醒了我們這一點。他在第二版的《藝苑名人傳》中被迫更改幾項作品的作者，而他也不只一次點出，要將早期的提香與來自卡斯泰爾夫蘭科的畫家（喬爾喬內）區分開來極為困難。關於這一點，以下這段文字極具代表性：「後來，提香看到了喬爾喬內的畫法與風格，便捨棄吉安‧貝里尼的方式，儘管他長期以來已經習慣那種畫法。他採用喬爾喬內的畫法，在短時間內他仿效喬爾喬內的作品，幾可亂真，以致被人誤認為是喬爾喬內之作。

　　……他最初開始追隨喬爾喬內的風格時，年僅18歲，他畫了一張他的朋友——巴爾巴里戈家族的一位紳士——的肖像，被認為是十分優美，皮膚顏色逼真自然，頭髮絲毫不爽，歷歷可數，銀緞像是繡在馬甲上，而不是畫上去的。簡言之，畫得實在美妙，一絲不苟，要不是提香在暗沉背景的陰影中簽了名字，真會當

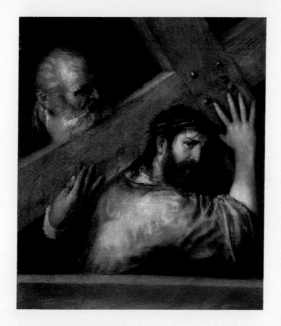

成是喬爾喬內的畫作呢！」

　　此類的誤解，也發生在一幅廣受歡迎的《耶穌背負十字架》作品上，這幅畫目前仍存放在其原收藏處——威尼斯的聖馬克大會堂。瓦薩里正確地指出，提香是這幅畫的繪製者，但他也做出以下結論：「這被誤認出自喬爾喬內之手的人物，現在成為威尼斯最大的禮拜對象，此畫所得到的捐款比之提香和喬爾喬內一生所獲的酬金還要多。」

　　現藏於德國德勒斯登的《沉睡的維納斯》，則是另一個非常有趣的案例，此畫乃喬爾喬內的作品，但突如其來的死亡使得這位來自卡斯泰爾夫蘭科的畫家未能完成這幅畫作。提香完成了喬爾喬內筆下細緻的人物，讓她沉浸在大自然的寧靜之中，用床單和布幔之間鮮明的紅白對比，給柔和色調注入了活潑的音符，旺盛的生命力躍然紙上。

德意志倉庫的壁畫

　　1508年喬爾喬內和提香受邀為德意志倉庫繪製壁畫，這是一棟位於里亞托橋旁的大型建築物，也是當時日耳曼社群在威尼斯的外交與商業總部，這個機緣使得兩位畫家得以直接接觸。大體而言，這個案子是由喬爾喬內負責，但提香受託負責完成朝向商業區的壁畫。

　　據瓦薩里所述，眾人對於這個作品的評價，無可挽回地破壞了這兩位年輕畫家之間的友誼。「關於那正立面，許多人不知道喬爾喬內已不再那裡畫，而是提香在畫，後者把一部分遮蓋起來，他們遇到喬爾喬內，友好地祝賀他，他在朝向評議會的正立面上畫的，比他在大運河上畫得更好。喬爾喬內嗤之以鼻，等到提香完工，人人才知道那部分是提香所畫，喬爾喬內從此便難得露面，再也不跟提香合作，斷絕交誼。」

　　然後，瓦薩里難掩失望地承認，他無法斷定提香於正中央大門上方所繪的壁畫（現存於威尼斯黃金宮的弗蘭凱蒂博物館）的確切主題究竟為何？因為那個作品同時呈現聖經人物友第德、傳統正義圖像的一些特徵，以及威尼斯的寓意畫。

　　德意志倉庫的壁畫，也標誌著兩代藝術家之間的對比。喬凡尼·貝里尼，身為威尼斯共和國的官方畫師，挑選出一個由藝術家組成、負責估價的委員會，最先獲選的三位成員分別是：韋托雷·卡爾帕丘、韋托雷·貝里尼亞諾，以及拉札羅·巴斯堤亞尼，他們是威尼斯傳統的敘事性大幅油畫的權威代表，建議減少先前所議定的酬金。從150減到140個大公幣，這種小幅的削減可以被解釋為，喬爾喬內的藝術風潮和十五世紀晚期威尼斯畫風的追隨者之間的一種緊張氣氛。

提香賺多少錢？與國家管理人員的薪資相比

提香一生當中都以企業化的方式、坦率和公開地經營他的事業，他認為靠著自己高超的才藝，以及在他的作品刺激下蓬勃發展的市場而致富，是一個正當的做法。他的財產一年比一年多，收入來源除了來自於畫作的出售，也歸功於他在土地及生意上精明的投資。時至今日，我們很難評估威尼斯共和國的大公幣的實際價值，但我們可以將提香的收入拿來與威尼斯共和國官員的薪資作比較，以對提香的經濟狀況有大致上的瞭解。

身為威尼斯共和國的官方畫師，提香從1516年開始收取100個大公幣的年俸，爾後隨著時間漸漸達到他的職業生涯尾聲所領的300個大公幣。此外，這個職位也意味著全額免稅，以及為每一位新上任的總督繪製官方肖像額外的25塊錢「獎金」。威尼斯共和國也負擔助手的工資以及顏料等耗材的費用，其中有一些極為昂貴。共和國則靠著鹽稅的財政收入，支付所有這些款項。

除了這些收入之外，提香當然也與其他買主簽訂契約，並靠著出售畫作賺取收入。早在1520年，在他年約三十歲時，提香便可以靠著大約500個大公幣（不需扣稅）的收入過活，而這個金額等同於威尼斯共和國公家行政人員一年的最高收入，與威尼斯主要內陸城市的市長收入相當。此外，這些國家管理人員的職位是保留給貴族階級的，像提香這樣的中產階級最多只能從事第一書記的工作，其年俸為200個大公幣，要不然便只能從事技術活動。

舉例來說，木匠頭子和威尼斯軍械庫總會計師，分別擔任海軍工程師以及行政管理人員的職務，他們的薪資相對較低（100個大公幣），但他們享有免費的寓所及其他特權。即使是商船的船長，一年的收入也大約是100個大公幣，這與貴族的收入相去甚遠。

根據十六世紀的文獻，一個年收入為1000個大公幣的貴族可以被視為富人；而年收入為10000個大公幣的人，則被認為是極為富有的（出得起這個金額的人有機會獲得貴族特有的「黃金書」）。整個十六世紀裡，總督的俸祿逐步攀升，並於1582年達到4800個大公幣。

簡言之，30歲的提香還處在其職業生涯的初期，但與同一個社會階層的人相比較，他的財務狀況似乎遠遠超出平均值。他的助手的薪資大約是一年40至50個大公幣，相當於一個任職於軍械庫的專業技術人員的工資，遠高於一般中產階級的所得。

畫筆、顏料和「手指的塗抹」——見證提香的繪畫技術

十七世紀的威尼斯文人馬可·波斯季尼，在《繪畫航行地圖》收集了雅各布·帕爾馬不同凡響的回憶，小帕爾馬與年邁的提香共事，那時提香的藝術靈感登峰造極。小帕爾馬所留下的見證非常特別，讓我們能夠一步一步地審視提香獨特的繪畫技法，也讓我們認識提香最偏好的繪畫材料與顏色。提香堅決反對即興創作，他為自己的作品安排了按部就班的操作步驟。

首先，他先打好小帕爾馬稱為「床，表現的基礎」的底；然後，在上面迅速地（「三、兩下」）勾勒出主要人物的輪廓，並大致標示出區塊間的光影關係。隨後，他會以一種驚人的手勢將畫布翻過去面向牆壁。幾個月過後，他會回過頭來用最嚴苛的眼光檢視畫布，「彷彿它們是他莫大的仇敵」。最後，他像是一名醫生般地動手「醫治」畫作的缺陷：經過他的

耐心處理，構圖漸漸成形。提香讓顏料自然乾燥，然後便是大師大展手藝的一刻。在大師的巧手下，畫作變得有血有肉、有生命，在最後的階段，「他使用手指比使用畫筆來得多」。這篇十七世紀的生動的散文，完整地描述了這一幕。

「提香真的是畫家之中最優秀的一位，因為他的畫筆之下總是誕生出生命的種種表現。人稱小帕爾馬的雅各布・帕爾馬對我說……，他在他的畫布塗滿了大塊顏色，這似乎是為了進一步的表現打底。

我也親自見過他用蘸滿顏料的畫筆大力地打底，有時他加入一抹純紅色的顏料，而這底子初步確定了中間調子。有時，加上一抹鉛白，使用同一枝畫筆蘸上各種紅色、黑色或黃色，畫出了明亮部分的凹凸感，而他以如此卓越的技術，僅僅把畫筆揮了幾下，便勾勒出優美的人體雛形。他打好這些珍貴的底子之後，便把畫作翻過去面對在牆壁，就將它們放在那兒，有時候幾個月都不看它們一眼；然後當他又要下筆時，他會嚴苛地檢視那些畫，彷彿它們是他莫大的仇敵，試圖看出那些畫的缺點，找出他不中意的地方，就像一名良醫在醫治病患一般。

……就這樣，他再三雕塑那些雛形，使它們完美對稱，足以代表自然之美與藝術之美。做完這個以後，他動手處理另一幅畫，直到顏料乾燥之前，他都重複同樣的步驟。而三不五時，他也在那代表本質的骨架上，畫出活生生的人體，他再三修改，直到人體逼真到只差呼吸便與真人一樣。

他從不即興創作，他常說，即興詩人不可能寫出有學問或真正有格律的詩句。為了給圖畫作最後的修飾，他用手指輕輕地在最淺色的部

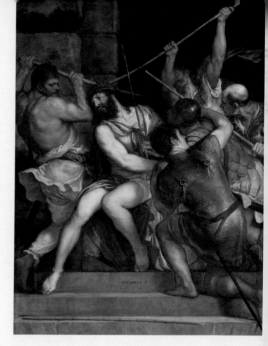

分摩擦，使之接近中間色調，並把一種色階與另一種色階結合起來。有時，他用手指塗抹，加強了某個部分的陰影，他將紅得像鮮血的顏色抹上去，使得畫面生動了起來，使那些活靈活現的人物臻於完美。而小帕爾馬向我證實，他在作畫的最後階段，使用手指比使用畫筆來得多。」

聖彼得殉難，一幅散佚的傑作

在1528年聖徒約翰和保羅道明會教堂（威尼斯方言稱之為聖贊尼波羅）在威尼托一帶，徵召一名的畫家以繪製一幅祭壇畫，提香也參加了這場競賽。這幅畫必須描繪出聖彼得殉難時所受的致命一擊，殉道者聖彼得乃是道明會的重要人物之一，1252年他在穿越森林時遭到一名殺手擊斃。

當時的畫家中，波爾德諾內和大帕爾馬是最能夠與提香匹敵的對手。藝術家們紛紛呈上各自的草圖，最後由提香勝出。諸傳提香是內定

的贏家，因為與方濟會「敵對」的道明會，希望可以在自家的教堂中，展示一幅可以與之前提香為聖方濟會榮耀聖母聖殿所創作的兩幅祭壇畫相提並論的畫作。撇開蜚短流長不談，提香所構思並於1530年4月27日交貨的祭壇畫，乃是一幅非凡的傑作。

據十七世紀提香的傳記家卡羅‧里寶爾菲所言，提香專程回到卡多列一趟，便是為了研究下述視覺效果：「白裡透紅的曙光消失之後，太陽從遠方的山頂漸漸升起，在淡藍色的天空揮灑出金色的線條，奪走了從他的住處可以看見的伽內代瑟山峰的景色。」美不勝收的山景，伴隨著狙擊的快感、情感的波瀾、繽紛的色彩，以及靈活的構圖。里寶爾菲做出以下結論：「總而言之，只要是有識之士都將這幅非常珍貴的畫作視為提香最好的作品之一，而在此，他已達到最崇高的藝術境界。」

關於這一點，彼得‧阿雷蒂諾在1537年寄給雕塑家尼可洛‧特里波羅的一封信講得很直率，他提到特里波羅本人和本溫努托‧切利尼看見這幅傑作時的興奮之情：「看見它的時候，您和本溫努托一臉不可思議。當肉眼和思想之光停在這樣一件作品上時，從倒在地上的軀體，你們瞭解到死亡所帶來的各種驚恐，以及生命所帶來的所有傷痛，你們對於他們鼻尖和身體末梢的瘀傷和冷色系處理感到無比驚奇，當你們看見畫中奔逃的夥伴，你們忍不住驚呼，你們瞥見懦弱和恐懼的人臉上的蒼白。事實上，當你們告訴我這不是義大利最優美的作品時，等於直接承認這是一幅佳作。」

而瓦薩里對此毫不懷疑：這個作品「最精緻完美、最為人稱道、最光輝燦爛，是提香全部作品中最好的」。在十七世紀初，這幅作品要價高達18000個大公幣，讓荷蘭藝術品仲介商

人丹尼爾‧尼斯望而興嘆。然而，在1797年，隨著拿破崙的占領，這幅祭壇畫被沒收，並被帶至羅浮宮，但由於卡諾瓦於1816年親自介入，這幅畫被歸還給威尼斯聖贊尼波羅教堂。

然而不巧的是，這幅畫並沒有被放回到原來的祭壇上，而是被放在玫瑰聖母小堂中展示。1867年8月16日，玫瑰聖母小堂在一場火災中完全燒毀，火災摧毀了委羅內塞的幾幅畫作，非常不幸地，也摧毀了這幅提香的傑作。藝術評論家加埃塔諾‧米蘭內西是最後幾位有幸觀賞過這個作品的專家之一，他如此表示：「關於這幅畫，我們可以重複之前針對《聖母升天》所說過的，亦即這是世界上最美麗的畫作之一。」

喬凡尼‧巴提斯塔‧卡瓦爾卡瑟雷也補充道：「沒有其他的作品能夠更成功地展現出此種心智非凡的力量，這對藝術而言，是一個無法彌補的損失。」提香的這幅祭壇畫有許多臨摹版本，其技法、尺寸和等級不一。幾年前還流傳過兩張模糊黑白照，目前存放在瑞士，據稱可能是在火災中逃過一劫的畫作局部，然而，這個線索太過薄弱且不甚可靠，目前為止仍無法評估其真實性。

比利格蘭特，提香位於威尼斯的家

1531年9月1日，40歲出頭的提香租下了他位於威尼斯的新家，簽署了一份租屋契約。

這棟房子坐落於聖坎奇安教區，靠近聖殤廣場。在這個區域某些街道被稱為「比利」，而提香所租的房子位於比利格蘭特。即使被動了一點手腳，這棟建築至今仍然存在，新地基的建造遮蔽了房子眺望潟湖的景觀；新地基尚未建造時，在晴朗的日子裡，甚至可以看見遠方多洛米蒂山脈的山峰。

議定的租金相當高，一年要40個大公幣。這棟建築物屋齡很新，四年之前才剛竣工，附有一座私人花園，但其所處的區域不是一個特別高級的區域。提香在這裡面安居了45個年頭。此時，他只承租一樓，但到了後來，在1536年，他也租下位於地面層、出口面向科隆畢納巷的工作室。租金提高到60個杜卡堤幣，之後便維持在這個數目，30年都沒漲價。

奧格斯堡會議：
在世俗紛擾中帝王與藝術家共處

1547到1548年間的冬季，查理五世將宮廷暫遷到德國南部的奧格斯堡；有鑑於天主教派在米爾貝格戰役所取得的決定性勝利，查理五世計劃在此召見各方政治領袖及新教神學家，替開戰多時的宗教戰爭畫下句點。當時查理五世還未滿五十歲，卻因為多年的征戰、政治鬥爭以及痛風之擾，感到筋疲力盡，甚至起了留下遺囑的念頭。

這是歐洲史上，以及皇帝個人生命裡很關鍵性的時刻，查理五世希望提香能夠在自己身邊。他下令要求提香速速啟程前往奧格斯堡。聽聞到急召令的消息時，提香的摯友彼得・阿雷蒂諾感到十分震驚，他寫信給提香，提到史上從沒有任何一位藝術家有過如此的尊榮，能受邀參與如此重要的場合。啟程的準備工作雖然倉促，但卻效率十足，1548年1月6日特倫托主教克里斯托佛羅・馬德儒佐就收到皇帝的信，指示在提香及其隨從翻越阿爾卑斯山的旅程上，要給予他們必要的協助。

考量到在奧格斯堡將面臨的繁重工作，提香決定帶著自己的兒子奧拉齊奧及畫家切薩雷・韋爾切里奧赴任，以便身旁有個助手；他也邀請自己以前的學生，蘇斯翠斯從帕多瓦過來會合。荷蘭籍的蘇斯翠斯也能夠在翻譯上盡一臂之力。在出發前，提香曾向在富爾格家族客居多年的畫家波爾登，詢問了有關奧格斯堡這座城市的資訊。

迫切期待「首席畫家」來訪的皇帝，將提香一行人安排在「離帝王寢房很近的房間裡，近到可以來往寢房而不被看見」。在一些寄往威尼斯的簡單書信中，提香除了抱怨當地的氣候（「我們快被凍僵了！」），也要友人別為他的健康擔憂，然後便開始工作。提香在奧格斯堡只給彼得・阿雷蒂諾寫了一封信。文人阿雷蒂諾回信時是這樣埋怨提香：「儘管我圖的只不過是得知你們已經平安到達宮廷的信，但我認為皇上的恩寵，已經使你變得驕傲自大，連寫封信給朋友都不屑！」

提香在奧格斯堡是一刻不得閒，短短數月他就完成了十多幅畫。他受託的第一份任務是描繪查理五世在馬上的英姿，接著是查理五世的坐姿肖像（現藏於慕尼黑）以及一幅感人的肖像畫：此畫描繪已在十多年前過世的皇后伊莎貝拉。在春天，奧格斯堡集會開始舉行，與會的政治領袖一一成為提香筆下的主角：統治尼德蘭的匈牙利王后瑪利亞、查理五世的胞弟斐迪南一世、阿爾巴公爵、薩沃亞王朝的愛曼紐・費力博托、薩克森選帝侯腓特烈三世、丹麥皇后克里斯蒂娜、樞機主教秘書尼可拉・佩雷諾。目前只有部分的原作保存下來，其他的只剩臨摹的作品。

提香在秋天離開奧格斯堡，但他沒有直接回到威尼斯。途中他暫停因斯布魯克，除了著手替奧地利大公斐迪南一世的四個女兒畫肖像，也利用三年一度蒂羅爾森林開放開採的機會，替自己與哥哥法蘭西斯科共同經營的鋸木廠取得原料。在威尼斯稍作停留後（1548年12月2

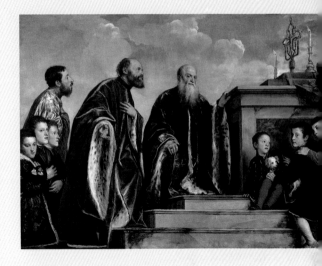

日到1549年1月7日），提香啟程前往米蘭。在米蘭的一個月中，提香首次認識查理五世的兒子——西班牙王國的繼承人王子菲力普，並為他畫肖像。1550年11月查理五世又將提香召回奧格斯堡，繼續先前會議期間未完的工作。

11月4日提香寫了一封信給朋友阿雷蒂諾，信上除了興奮地提到皇帝的禮遇之外，也要文人阿雷蒂諾「保持歡快的心情；在神的恩寵下，請務必讓我常伴你左右，也請你替我向雅可波‧聖索維諾先生問好。」阿雷蒂諾回信：「獻給你這非凡的人，由於我倆之間的交情早已不分彼此，再向你道謝只會顯得我多此一舉。」這次提香在奧格斯堡停留到1551年8月。查理五世要菲力普王子親自考核給畫家的酬勞是否正確。依據西班牙王室檔案記載，1551年中提香從皇室共獲得1630個大公幣。

提香、彼得‧阿雷蒂諾、雅可波‧聖索維諾：摯友間的晚餐

提香與彼得‧阿雷蒂諾的書信往來充滿了驚喜與火花，其中最饒富趣味當屬關於聚餐的文字以及邀請函。兩位摯友最常邀請的座上賓是建築師雅可波‧聖索維諾。提香位於比利格蘭特的住所，距離阿雷蒂諾那位於波拉尼區的家——大運河與聖使徒河交會處，僅僅幾步之遙。

這三個人雖然個性迥異，但維繫彼此關係的不只是工作上的往來，更是真摯而深厚的友誼。阿雷蒂諾個性開朗、詼諧，喜歡語帶雙關地開玩笑；提香較為嚴謹，總是兢兢業業地充實自己，幾乎是以贖罪的態度來彌補自己在少年時期沒機會接受的學校教育；然而三人當中最討人喜歡的，很有可能是聖索維諾。當時以瓦薩里為首的傳記作家，都將聖索維諾描述為一位慷慨、直率、情感豐沛的人，「他偶爾會讓隱藏在心中的憤怒釋放出來，但一旦情緒過了就沒事。他也是個很容易感動的人，往往幾句簡單而樸素的話，就能讓他眼眶泛紅。」聖索維諾的記憶力好得驚人：「對於童年生活的許多細節、羅馬之劫以及自己所遭遇的福分與橫逆都記得清清楚楚」，但他最感興趣的話題還是女人：「關於女人，光是談論就可以滿足他了。」

保存至今的有許多邀請函，信中常會描述晚宴上特製的主菜，偶爾也會列出當晚的受邀名單。晚餐上除了這三位朋友，席上常有寶石雕刻師魯易吉‧阿尼契尼，三不五時，威尼斯城有名的「宮廷仕女」也受邀出席，使得阿雷蒂諾家中的晚宴氣氛更加熱絡。

在1547年一封阿雷蒂諾寄給提香的邀請函中提到（當時他們都六十多歲了）：「晚上等著你的，除了兩隻雌雞和一些我自己也不清楚的餐點以外，還有安鳩拉‧札費塔女士和我。你來了就知道，晚宴上娛樂我們的將是死亡的奸細——衰老，它一點也不會在乎我們是群老

頭。」札費塔女士在威尼斯共和國定期出版的「名妓價目名冊」要價第三高；許多傳記作家在行文中常暗示提香在喪妻之後，開始與幾位女性有過往來，甚至在其中一段感情中獲得了一名女兒。

縱使眾口鑠金，這消息並沒有明確的證據。阿雷蒂諾的逝世（1556年10月21日）對提香來說，不啻是一大打擊。依據官方說法，這位文人死於中風，但民間謠傳阿雷蒂諾是在聽到一個特別低級的笑話後，因為笑得不可開交，不只從椅子上滾了下來，還興奮地不斷以頭撞擊地板而喪命。離世前，阿雷蒂諾接受了受膏禮，但放蕩一世的才子還是無法在最後一刻不說點玩笑話，據說臨死的他喃喃自語：「得保護我別受老鼠攻擊啊！現在我可是被抹得全身油膩膩的！」

一則社會新聞：
提香兒子在米蘭被雷歐內·雷歐尼刺傷

為了確保自己能收到應得的酬金，提香終其一生都在和行政官員、銀行與帝國密使打交道。閱讀這些催討的信件，甚至使人感到單調乏味，因為這些信件的主題和內容都很相似：畫家要不就是抱怨尚未收到應得的酬勞，要不就是反覆地在款項的細節部分吹毛求疵。為了能順利收到酬勞，提香甚至會跳過皇帝的使者，毫不忌諱地直接去信給查理五世或菲力普二世。有一段時間，提香將管理帳目、追討款項的工作交給他的次子奧拉齊奧·韋爾切里奧。這工作並不容易，因為西班牙王朝國庫的幾封信，讓奧拉齊奧奔走於拿波里、米蘭與熱那亞之間一無所獲，甚至讓他碰上了悲劇性的遭遇。

在米蘭，雷歐內·雷歐尼接待了奧拉齊奧。

偉大的雕刻家雷歐尼原籍倫巴底，因為成長於阿雷佐，算是半個阿雷佐人。讓他名聞當代的不僅是優美的銅雕作品，還有他火爆的性格。他曾兩度入獄，也因為偽造文書差點被截斷右手。他在米蘭建造了「巨人之家」，這個稱號源自於支撐一樓建築的大型人物雕像。雷歐尼也活躍於藝品收藏和編目，最知名的收藏品是達文西一系列珍貴的手稿。

1559年夏天，雷歐尼還有兒子彭佩歐·雷歐尼在米蘭款待奧拉齊奧。就在奧拉齊奧快要收回一筆為數可觀的金額時（約兩千大公幣），卻發生了一件出乎意料的事。提香在1559年7月12日一封寫給菲力普二世的信上，氣沖沖地說道：「阿雷佐人雷歐尼的惡行玷污了騎士封號，也有辱帝國雕刻師的名號。」

「為了奪取錢財，被邪惡欲望驅使的雷歐尼開始計劃暗殺奧拉齊奧。那夜，雷歐尼對小兒特別友善而親切，邀請小兒暫宿一宿，為的只是讓自己的暗殺計劃更加容易，但奧拉齊奧婉拒了這邀請。這時，神的敵人，以及他那卑鄙的兒子，那支持路德教派而被西班牙王室驅逐出境的叛徒，兩人偽裝得非常親切，在小兒轉身準備離去時，那下流父子偕同他們的伙伴，先往他頭上重重一擊，在小兒倒地後，夥同而上，各以尖刀、利劍、空拳攻擊小兒。可憐的奧拉齊奧！這一切實在太突然了，……還弄不清楚發生什麼事情的奧拉齊奧，就這樣毫無還擊之力，讓他們在自己身上留下致命的六大傷口。倘若小兒的貼身隨從沒有及時出劍反擊這些叛徒，奧拉齊奧應該會當場喪命。就連這忠心的僕人身上也有三道怵目驚心的傷口。」

奮勇護主的貼身隨從打亂了謀殺的陰謀。奧拉齊奧被送回旅館，由米蘭統治者的貼身醫護

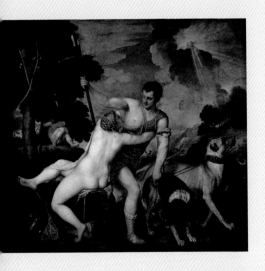

人員親自縫合傷口，等到傷勢穩定，奧拉齊奧擱下尚未領取的兩千大公幣，馬上啟程趕回威尼斯。一如往常，雷歐內‧雷歐尼對這樁罪行付出極少的代價。繳了一筆罰款之後，他被米蘭驅逐出境，搬往羅馬，在那兒，教皇正張開雙臂迎接著他。

對奧拉齊奧所遭受的無妄之災，提香一直感到很苦悶，對雷歐尼父子的侵犯行徑，提香也久久不能釋懷。在這事件後，西班牙王室那無條件的恩寵或許是提香所得到唯一心理慰藉。對於這樣的賞識，提香也希望能分享給自己兒子。兩個月過後，提香寄出一系列的作品給菲力普二世，其中包括了一幅畫家親自獻給帝王的基督受難像，作畫的正是奧拉齊奧。

提香報稅：「逃漏稅」的大傑作

十六世紀的威尼斯共和國，以其先進的公共行政能力聞名。藉著先進的統計方法完成了建物所有權地圖以及人口普查後，在1566年，共和國又增加了新的法規，共和國內的所有國民，無論其身分地位，一律得申報名下財產與收入，絕無例外。從1516年開始，也就是整整50年來，提香因其官方畫師的身分享有免稅的特權。在共和國稅制裡，中高收入階層應繳百分之十八到二十的所得稅。1566年6月18日，提香向稅務官繳交的那份所得申報單，可謂是會計上的一大傑作。在申報單上，無論是房地產上的投資、土地持有的數量以及商業活動的收益，都大大地動了手腳。

提香對自己多年來在各個宮廷裡所累積的俸祿隻字不提，也沒有申報販賣畫作所賺取的金額，關於古董的鑑定與買賣的生意，也絲毫沒有著墨。但即使扣除掉這些收入，提香所申報的金額應該還是很可觀。

在兄長法蘭西斯科過世後，提香成為那位於皮耶韋迪卡多列的宅院的唯一擁有者。在住宅的欄位下，提香登記的是一間用堆草房就地湊合的簡單住所。提香在卡多列擁有兩個以水車作為動力的鋸木廠；然而在申報單上，這兩間鋸木廠的營收極為精準地，與堤岸建設工程（鄰近皮耶韋河）的經費一致。有鑑於後者是公共工程，鋸木廠的營收從而完全免稅。鄰近科內利亞諾的一塊土地以及地面上的小屋不在清單上，而曼查山丘上剛翻修的別墅，在申報單上只是一間簡陋的小草屋。安索涅的土地，在申報單上變成飽受皮耶韋河洪災侵襲的貧瘠之地。提香最後申報的年度所得只有110個大公幣，應付稅額只剩20個大公幣。學者艾文‧潘諾夫司基毫不遲疑地說，在今天，這樣的報稅單絕對會讓提香遭受牢獄之災。

然而與財務有關的事情還沒了結，同年（1556年）提香說服十人委員會授權給科內利斯‧科特和尼可洛‧波爾蒂里尼，讓兩位版畫家能獨享其作品的印刷權，而自己則能收到後世所稱的：「藝術產權。」

瓦薩里造訪提香的畫坊

1566年5月21日到27日，為了替第二版的《藝苑名人傳》尋找第一手資料，原籍阿雷佐的傳記作家瓦薩里到訪威尼斯。捍衛托斯卡尼地區的藝術風格、極度重視素描技巧的瓦薩里，對於其他地區的藝術家顯得態度苛刻，尤其對威尼托地區畫家特別注重色彩的風格很不以為然。在初版（1550年）的《藝苑名人傳》中，瓦薩里極盡所能地刪減描寫提香的段落。然而，在米開朗基羅逝世後，瓦薩里試圖彌補這個缺口。在抵達威尼斯的第二天，5月22日，瓦薩里就登門拜訪提香位於比利格蘭特的畫坊。

在書中，與提香的會面是以第三人稱敘述的，這段文字鮮明地描繪了兩人會面時的張力：「1556年，本書的作者瓦薩里來到威尼斯，以愛慕者的姿態拜訪了提香。在畫坊裡，他見到提香縱使年事已高，仍然手持畫筆作畫。對於能觀賞提香的作品，並且與其交談，他感到非常喜悅。」

提香引領瓦薩里參觀他畫坊（兼住家）裡的每個房間。在明亮而寬敞的空間裡，傳記作家細細觀賞了許多作品：尚在雛形階段的傑作、幾近完工的畫作，還有幾幅十多年前開始動工而仍在修改的作品。這樣的觀畫經驗震撼了瓦薩里，在會面結束後，作家這樣評論提香：「他確實值得藝術家熱愛與追隨，他的許多技巧也值得模仿和學習；他繪製許多溢美之詞也不足以形容的傑作，它們能與名人的回憶共同傳世。」

瘟疫肆虐間逝世與幾經波折的入土儀式

提香是在黑死病肆虐的夏季中過世。提香的死訊確實地記載在聖坎奇安教區的名冊上，以義大利文和威尼斯方言混雜的方式寫成：「本人，多明尼克・托馬西尼，以聖坎奇安教區神父之職見證傑出的畫家：提香・韋爾切里奧先生，在1576年8月27日於比利格蘭特的住所辭世，該區隸屬於本教區。」教區神父在記錄名冊上加註「放行」二字，意味入土的地點不在教區內。

提香並非死於瘟疫，如果是那樣，他的遺體將會被運送到城外，與其他逝世於瘟疫的遺體一起被合葬在潟湖上某個孤島的亂葬崗裡。威尼斯的人口在瘟疫爆發之前達到了歷史新高，共計19萬的居民，其中四分之一死於傳染病。

提香的喪禮在這低迷的氣氛中舉行。離世前，提香將墓地選在聖方濟會榮耀聖母聖殿的苦像小堂的祭壇下，為了裝飾這座祭臺，提香著手繪製大幅油畫——《聖殤》，但未能及時完工，後來由小帕爾馬接手繪製完畢，但這幅作品最後沒有被用來裝飾提香的墓地。

未完成的《聖殤》，不僅替提香那豐富多產的創作生涯畫下句點，也是藝術家的遺囑，這就像提香多年的競爭對手米開朗基羅與其《隆達尼尼聖殤》之間的關係。兩位藝術家還有一個相似處：二十多年前，米開朗基羅為聖母百花大教堂創作《佛羅倫斯聖殤》時，將自己的形象雕為在後方攙扶著其他人物的尼哥德慕。如今，將近九十歲高齡的提香，也給尼哥德慕賦予自己的樣貌。白鬚蒼蒼的尼哥德慕，以一種虔誠又憐憫的姿態跪在耶穌腳邊。提香摒棄了讓尼哥德慕戴帽的傳統，而把毛髮稀疏的頭皮顯露於外。另一個值得一提的細節：提香／尼哥德慕從基督的左腋下方攙扶著他，或許是個巧合，黑死病的初期病徵正是左腋下的淋巴腺腫大。

正被瘟疫襲擊的威尼斯，無法給予提香應得

的祭典。他的喪禮，以及隨後在聖馬可教堂裡舉辦的悼念會都很簡樸，參加的人也不多。傳染病盛行之際，人人都盡可能避開大型集會。提香的兩名兒子也沒有出席，但所持理由剛好相反：奧拉齊奧正在隔離所中奄奄一息（他在同年10月20日去世，時年50歲）；而蓬波尼奧則躲在修道院裡避難。

提香被安葬在祭臺下，墓穴上方以石碑覆蓋，碑文一直到現在還是清晰可讀。這倉促而成的墓誌銘以韻文的方式，將提香與古希臘時期著名的畫家相匹：「偉大的提香·韋爾切里奧在此長眠／他是宙克希斯與阿佩萊斯的追隨者。」

在十八世紀末，為了讓敗北且受辱的威尼斯共和國重拾輝煌的記憶，安東尼奧·卡諾瓦著手設計一座雄偉的墓雕，以紀念提香，他腦中浮現的是一座大型的金字塔以及成列的雕像。

雕刻家並沒有完成這件作品，而草圖則被卡諾瓦的學生運用在老師陵墓的紀念碑上，其位置也在聖方濟會榮耀聖母聖殿。同一時期，在這教堂裡的另一座側殿，提香的墓開始修葺，並於1852年8月17日完工。那是座壁龕，置中的是提香雕像；而環繞左右的，則是提香名作的浮雕複製。

提香的遺產：作品與物業

當城內瘟疫猖獗時，提香的畫室被迫棄置，盜賊趁虛而入，將作品和財物一掃而空。提香的三名子女中，只有蓬波尼奧在瘟疫中倖存下來，剩下的財物，他成為提香的遺產的唯一繼承人。

與妹婿科內里奧·薩奇內利（拉維尼亞的鰥夫）幾次激烈的爭吵以及法律訴訟後，窮困的蓬波尼奧得以著手管理父親的遺產。儘管提香在世時是位既知名又富裕的畫家；然而遭劫後，屋內值錢的財物所剩無幾，勉強維持了五年，蓬波尼奧被迫開始變賣家產。

在比利格蘭特的工作室轉讓給法蘭西斯科·巴薩諾，之後由另一名畫家，李奧納多·科洛納接手。提香在世時很重要的獲利來源：製造戰艦用的原木販賣，但在勒潘陀戰役耗盡了兵工廠的財源。

窘迫之中，蓬波尼奧開始變賣物業，其中包括位於卡多列教區的老家，於1580年售出。1581年蓬波尼奧舉辦了一場公開競標，拍賣手頭上僅剩的幾幅大型畫作。一些作品被巴爾巴里戈家族收購，而由畫家丁托列托購得的《被鞭打的基督》現存於慕尼黑。

儘管如此，蓬波尼奧並沒有妥善運用這些遺產。作為當時歐洲最富有畫家的唯一繼承人，蓬波尼奧最後幾乎淪落到赤貧的地步。

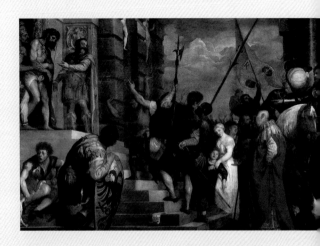

評論文選集 | Anthology

我不把米開朗基羅和提香，算在有才華的藝術家之中，因為我將兩位奉為神明及藝術家的首領，而當我這麼說，我真的不帶任何激情……，而如果提香和米開朗基羅變成一個人，也就是說，將米開朗基羅的構圖與提香的色彩相加起來，這人便可以稱為繪畫之神，畢竟這兩人的才華不分軒輊，而對此有異議的人，是發臭的異端分子。

<div align="right">

保羅・皮諾

《關於繪畫的對談》，1548年

</div>

真的只有在他（提香）當中，希望我這麼說不至於觸怒其他的畫家，可以看見散布在許多人當中的所有優點，從來沒有人能超越他的創意和素描技術，而他對色彩的掌握也無人能及。的確，只有提香應該被賦予用色完美的榮耀：沒有任何的古代畫家有此殊榮。或者我們可以說，就算他們任何人有此長才，也比不上現在的畫家：因為正如我所說，他跟隨著大自然的腳步，從而他所畫的每個人物都栩栩如生，他們會移動，而他們的軀體會顫抖。

提香並沒有在他的作品中呈現出虛無飄渺的東西，而是得體地表現出顏色的屬性。那裡沒有做作的裝飾，只有大師等級的實質性；不見大自然無情的一面，只見其柔和之處。在他的作品之中，光線和陰影彼此抗衡嬉戲，而就如同大自然中所發生的那樣，光影彼此消長。

<div align="right">

盧多維克・多爾奇

《阿雷蒂諾，關於繪畫的對談》，1557年

</div>

千真萬確，他在這最後的幾幅作品中所運用的技法，與他年輕時期的畫法相去甚遠。前者細緻的程度令人感到不可思議，工法精細，近看和遠看皆可；而後者則筆觸大膽，提香大刀闊斧地揮動畫筆，甚至畫出色漬，以至於不能近看，而遠看則顯得很完美。而這就是為什麼，許多想要模仿他並以此炫技的人，都出了洋相，之所以會如此，是因為許多人以為這樣畫可以毫不費力，然而事實並非如此，他們弄錯了。因為我們可以看出這些畫，畫了一遍又一遍，顏色反覆塗了許多次，顯而易見費勁又用力。而如此的畫法是審慎、美麗、了不起的，因為這使得畫作充滿活力和藝術性，卻又看似輕輕鬆鬆為之。

<div align="right">

喬爾喬・瓦薩里

《藝苑名人傳》，1568年

</div>

在眾人之中的提香，就像是在繁星之間的太陽，不只是在義大利畫家之間，而是在世界上所有的畫家之間，不管是畫人物或畫風景，他與阿佩萊斯並駕齊驅，後者是第一個在繪畫中創造出打雷、下雨、颶風、太陽、雷電和暴風雨的畫家。

提香特別擅長用渲染的方式給山丘、平原、樹木、森林、陰影、光線、河海的氾濫、地震、岩石、動物，以及其他屬於自然景色的一切著色。而關於人體，他調配出的顏色與色階充滿了女性美和優雅，看起來逼真而生動，他的作品自然地呈現出色澤的濃稠與柔和感。他描繪絲綢布料、天鵝絨、

錦緞、不同種類的鎧甲、頭盔、盾牌、外衣及其他這一類的東西時，在顏色方面的處理也極為成功，畫作的光線是如此的逼真，以至於真實世界都顯得略遜一籌。

此外，他也擅長處理男女老少的汗水，並創造出令人分外愉悅的繪畫效果（就如同在他的《維納斯向阿多尼斯道別》，以及從天空收到黃金雨的《達娜厄》中所能看到的一樣）。總之，所有的東西都描繪得渾然天成，難以想像這出於人類的手藝。

<div align="right">

喬萬・保羅・羅馬佐

《關於繪畫聖殿的觀念》，1590年

</div>

但在這裡，偉大的提香，那位傑出的畫家，使得我臻於完美，因為他，我幸福地生活在這裡。／他是第一個用光輝燦爛的飾帶／為我裝飾衣裳的人，把我當作女神般地／崇拜我、珍視我。／他有卓越的技法和特出的才藝，／繪畫技術的拿捏與概念，／唯有他才能將做作的東西畫得很自然。／他真誠與純潔的手筆，／如此生動地表現出一切／所創造出的美比大自然更勝一籌。

<div align="right">

費德里科・祖卡里

《威尼托波浪上的繪畫哀歌》，1605年

</div>

喬爾喬內在眾人的讚美之中揭示了繪畫之美，每個人都認為繪畫已然重建其自古以來的榮耀地位，並在將來大有可為。正當此時，提香給眾人帶來驚豔，成為眾所矚目的景仰對象，儘管世人認為喬爾喬內已經深入藝術的精髓，但他在他短短的一生裡，只畫了為數不多的幾幅畫，我們沒能見到他在創作方面的進展。當然，提香高貴的手筆揮灑出更加精美、主題涉獵範圍更廣的畫作。

最後，這位大名鼎鼎的人物創作出稀有而令人讚嘆的繪畫傑作：人們以為自然之美是無法超越的，

但他孜孜不倦的畫筆，讓自然臣服在繪畫的規律下，他畫出新穎的形式，使得花朵的顏色看起來更柔和、小草更亮麗、植物更欣喜、鳥兒更迷人、動物更討人歡心、人類更高貴。

<div align="right">

卡羅・里賓爾菲

《威尼斯繪畫的奇蹟》，1648年

</div>

我們偉大的提香常說／那些希望成為畫家的人／必需認識三個顏色：／白色、黑色和紅色，並充分掌握它們。／而他也為我們講述以下訣竅：／為了調出生動的色彩／不能一開始就（正如我之前說過的）／一次上完所有的顏色，／而應該分幾次上色；／而那些害怕弄髒顏色而不這麼做的人／還是會弄髒顏色，並留下汙漬／最後畫出沒有價值的作品。

<div align="right">

馬可・波斯季尼

《繪畫航行地圖》，1660年

</div>

我們知道，為了完成一項作品，必須付出巨大的努力，而他同時也小心翼翼地想隱藏此種的努力；而在他的作品中，所能看出的機智和自信的筆觸，讓學者們著迷不已，此種技術有賴長期的研究，並將事物的本質烙印在每件物品身上。這是他極盛時期的做法，但在他生命的最後幾年當中，話說瘟疫後來奪走了他的生命，當他差一年就滿一百歲時，他那變弱的視力和手，使他作畫的方式變得比較不細緻，筆觸變得較為豪邁，上色時也比較吃力。

<div align="right">

魯易吉・藍奇

《義大利繪畫史》，1795-1796年

</div>

提香的筆觸是如此神聖，他賦予人事物某種存在性的和諧，人事物依其本質，本身便包涵了此種和

諧，此種和諧存在於其中，但處於一種隱而未顯的狀態。他完整、自由、快樂地將現實情況中凌亂、分散、偶發的一切表現出來，……。這一點在他的筆法中明顯地顯露了出來……，看著此種筆法，我們往往忘了自問，為什麼大師得以僅僅藉著如此迅速而不起眼的筆觸，便創造出如此崇高的生命。

<div align="right">

雅各‧布克哈特

《論西賽羅》，1855年

</div>

提香一生中從未像他晚年時期那樣，對大自然的奧秘有如此完美的認識……。多年來的繪畫經驗是韋爾切里奧力量的來源，使他的畫筆穩健而充滿表現力。但年歲的增長同時也使他變得越來越務實，實務工作讓他得到發揮其高超的繪畫技巧、一筆一畫複製真實的能力，但他在細節上的表現，並沒有全然地忠於擬真的原則，我們可以從他的風格看出這一點，與他初期輝煌的職業生涯相較，這是一種較為講究但也許較為保守的風格。

此外，我們不應誤以為，他晚年畫風簡單，僅僅是因為在構思及創作時間上有點倉促；相反地，我們認為這位大畫家，這時甚至付出更多的時間與研究，比一般人想像中來得多。然而，特別是在這些畫作中，我們可以看出提香的技巧越發熟練，更知道如何掩飾他所花在畫作上的功夫。他不斷地下功夫，即使畫作表面上看來行雲流水、揮灑自如。

<div align="right">

喬凡尼‧巴提斯塔‧卡瓦爾卡瑟雷，

喬瑟夫‧阿爾徹爾‧科洛

《提香，其生平與時代》，1877-1878年

</div>

提香是個與時俱進的人。整體而言，他不斷的精進，使得他能更穩健地掌握現實世界，而這有賴藝術技巧進一步的成熟。提香真正的偉大之處在於，他一方面創出不斷趨近真實的藝術效果；另一方面又兼具一種越發堅定的生命觀。

<div align="right">

伯納德‧貝倫森

《義大利文藝復興時期的畫家》，1894年

</div>

我們必須將提香晚年所有的作品集合起來，才能瞭解這個時期的提香：塔昆像頭野獸般躍入畫面威脅著純潔的少女，而另一邊，是戀人的寧靜，是古老的地球那永恆的創造力量；殉道者被箭穿透的身軀、滿是煎熬的眼神，充滿著對於無窮宇宙直接的質問，而一旁，是給孩子哺乳的年輕母親喜悅而甜美的模樣；國王慶祝著己方的勝利，因為他認為那是正義和信仰的勝利，而一旁，惡魔在殉道者身旁狎弄起舞，而神聖的殉道者仍然寬恕了他們。

整個宇宙的無窮萬象、世界的美麗與醜陋，又再度化身為偉大的象徵符號展現在我們眼前，造物主將這些來自其他世界的形象監禁在畫布之上，用祂的雙手親自為他們塑形……，這位偉大的藝術家也是無數世界的創造者，儘管規模較小。少了提香所創造的美、色彩、人類崇高的情操，以及他那高貴的靈魂，人類的生活會顯得匱乏。

<div align="right">

威翰‧休伊達

《提香》，1933年

</div>

年輕的提香，完全擺脫了喬爾喬內保守的風格。為了達到這一點，他拋棄了任何拉斐爾前派的傾向，而回頭重訪十四世紀當地畫家的風格，他研究貝利尼、卡爾帕丘，我們從這幅現藏於安特衛普、畫風仿古的畫作中可以清楚地看出這一點。

基於同樣的理由，他於1511年在帕多瓦所創作的宏偉壁畫之所以會這麼成功，是因為他重拾了皮耶羅的畫風，其中，在光影之間的對比下，陰影轉化為某種「語氣」，色彩跳躍到理想的層次。換言之，色彩沒有導致造型上的衝突、明暗對比或漸層

的效果，而是完美地融到畫面裡，形成了一種「顏色場域」。

然而，就連喬爾喬內的古典主義的影響，現在也派上了用途，形體間的縫合不再像安托內羅、貝利尼、卡爾帕丘那樣，根據體積或不同的景深來處理。也就是說，不再只是用排列或並置的方法處理，而是透過技巧成熟的「構圖」來安排奔放且寓意深長的筆觸，堪稱為「弧形空間」。……提香年輕時的作品真的有菲迪亞斯的味道：他的油彩就像那些希臘大理石雕一樣栩栩如生：這兩者皆具有一種天真而崇高的吸引力，不同於喬爾喬內晚年那種過於強烈、熱情的風格。

羅貝爾托·隆吉
《五個世紀的威尼斯繪畫鑑別》，1946年

將提香的職業生涯分為幾個時期是一種武斷的作法，這麼做的用意，純粹在於便利教學與實用。一般將之分為三個或更多的時期，但其實也可以用其他方式來分期，……事實上，提香的職業生涯從未有過斷層，也從來沒有過重大的轉向，有的是越發豐富的思想、新的邂逅、新的視野、新領域的拓展、對年輕時期思想的反省，以及某些繪畫主題的重新詮釋。但這當中不存在著分隔，甚至不存在縫合，他的世界觀與他那誠然豪邁的性格之間，一直存在著某種聯繫。

提香的繪畫樂器有很多條弦，還有極為豐富的聲音、音色、細微的音調變化：從田野音樂會充滿詩意的風格，到帕多瓦的溼壁畫充滿戲劇張力的風格；從敘事手法充滿史詩氣勢的歷史畫，像是描繪卡多列戰役失利或德爾瓦洛斯伯爵演說的畫作，到飽含複雜寓意的神聖與世俗的託寓畫，如《聖三一的榮耀》，或描繪菲力普二世為勒潘陀海戰的勝利而致謝的畫作。提香自由穿梭在各個藝術領域，並且傲視群倫。更別提他的肖像畫，它們記錄了既生動又充滿存在感的人物。

在他之中，總是存在著對大自然一種清醒而警覺的敏感度，而一種誠摯的宗教情懷與此交替存在（用「並肩存在」來說，也許更加貼切），而宗教性一詞最鮮活的意義，便是提香靈魂的狀態。

安托尼歐·摩拉西
〈提香·韋爾切里奧〉，摘錄自《世界藝術百科全書》，
1966年

提香的非凡天分使他化身為歷史學家（換言之，他藉由肖像畫中人物的形象，見證並詮釋了當時現實生活的種種），在此之上，無疑存在著一種將事物具象化的偉大能力，此種深入事物本質的能力，也許是他最大的天賦。「他的畫筆之中有著對事物的領略」這是彼得·阿雷蒂諾對他的描述。但是，對於提香而言，他想瞭解並呈現的「事物」，不只是肖像人物的外在形貌或心理狀態，也不是用來界定人物的角色或寓意，諸如衣著、首飾、鎧甲的那些物品。一般的印象是，對他而言，必須有效描繪的「事物」也包含了肖像人物的社會地位、文化或政治位階，以及更廣義地說，能將那個人凸顯出來的「理想」特質。這種意義的總和，讓我們得以辨認出肖像所描繪的人物，而那個人物本身也對此有所認同。

安托尼歐·保路奇
〈提香和喬爾喬內〉，取自《提香》，1990年

提香與他所謂的師父之間不能混淆的地方，在於色彩的運用。其次，在於喬爾喬內那幾乎「不畫素描」的作畫方式，一種細緻、短促、圓潤的筆觸，一層接著一層畫出肉眼幾乎看不出來的明暗對比。

藏品地點 | Locations

義大利

安科納
市立美術館
《哥茲祭壇畫》，1520年

布萊西亞
聖那札羅和聖塞爾索教堂
《四聯幅耶穌復活》，
1520-1522年

佛羅倫斯
聖羅倫佐鎮教區主堂
烏菲茲美術館
《花神芙蘿拉》，1515-1518年
《烏爾比諾的維納斯》，1538年
《愛蓮·貢薩格·戴拉·羅威爾
肖像》，1536-1538年
《法蘭西斯科·瑪利亞·戴拉·
羅威爾肖像》，1536-1538年

帕拉提納藝廊
《樂師》，1510年左右
《美麗的女子》，1536-1538年
《抹大拉馬利亞的懺悔》，1531年
《藍綠眼睛的男子》（年輕的英
國男子的肖像），約1540年
《男子肖像》（可能是溫琴佐·
莫斯迪），約1525年
《彼得·阿雷蒂諾的肖像》，
1545年

米蘭
安布羅美術館
《提香父親格雷戈里奧·韋爾切
里奧的肖像》，1530年左右

布雷拉畫廊
《懺悔的聖耶柔米》，1552年左右

拿波里
國家美術館
《達娜厄》，1544-1546年
《教皇保羅三世和他的孫子》，
1545-1546年
《樞機主教亞歷山德羅·法爾內
塞肖像》，1546年

帕多瓦
聖徒學院
《新生兒神蹟》，1511年

羅馬
波格賽美術館
《聖愛和俗愛》，1514年

威尼斯
聖方濟會榮耀聖母教堂
《聖母升天》，1516-1518年
《皮薩羅聖母》，1519-1526年

耶穌會士教堂
《聖羅倫佐的殉難》，約1551-
1559年

威尼斯學院美術館
《聖殤》，1576年
《引見聖母》，1534-1538年
《施洗約翰》，1540年

威尼斯總督府
《聖克里斯托弗羅》，1524年

安康聖母教堂
《四位聖人和坐在寶座上的聖馬

可》，1511年

奧地利

維也納
維也納藝術史博物館
《瞧！這個人！》，1543年
《聖母子》（吉普賽聖母），
約1511年
《櫻桃聖母》，1516年左右
《雅各布·斯特拉達肖像》，
1567-1568年
《年輕女子肖像》（維奧蘭特），
約1515年
《伊莉莎白·埃斯特肖像》，1536年
《塔爾奎尼奧和魯克蕾齊亞》，
1515年

法國

波爾多
美術博物館
《塔爾奎尼奧和魯克蕾齊亞》，
1570年

巴黎
羅浮宮
《田野餐會》，約1510年
《新生兒神蹟》，1511年
《鏡子前的年輕男子》，1516年
《光榮的受難》，1540-1542年
《拿手套的男子》，約1523年
《聖母、聖嬰與聖卡德莉娜》
（撫摸著兔子的聖母），1530年
《耶穌入殮》，約1525年

德國

柏林
畫廊
《自畫像》，約1562年

慕尼黑
慕尼黑老繪畫陳列館
《光榮的受難》，1572-1576年

英國

倫敦
國家畫廊
《謹慎託寓畫》，1566年
《酒神巴庫斯與阿里阿德涅》，
1520-1523年
《不要碰我》，1511年
《「斯齊亞沃娜」的仕女肖
像》，1515年左右
《巴爾巴里戈肖像》（阿里奧斯
托的男子肖像），1511-1513年
《凡德拉明家族祈願肖像》，
1543-1547年

荷蘭

鹿特丹
博曼斯美術館
《小孩與狗》，約1570年

捷克

克羅梅日什
總主教美術館
《馬西亞斯被剝皮》，1570-
1576年

俄羅斯

聖彼得堡
冬宮博物館
《耶穌背負十字架》，約1570年

蘇格蘭

愛丁堡
蘇格蘭國立美術館
《戴安娜和愛克提恩》，1556-
1559年
《戴安娜和卡利斯托》，1556-
1559年
《人生三階段的寓意》，約1513年
《聖母、聖嬰、施洗約翰和捐助
者》，1514年

西班牙

埃斯科里亞爾
聖羅倫佐皇家修道院
《基督釘十字架》，約1565年

馬德里
提森—博內米薩博物館
《總督弗朗切思科·魏尼爾肖
像》，1555年
《聖母與聖嬰》，約1560年

普拉多博物館
《維納斯向阿多尼斯道別》，
1553年
《三聖一體的朝拜》，1551-
1554年
《阿方索·德阿瓦洛斯伯爵的演
說》，1540-1541年
《酒神祭》，1523-1524年

《自畫像》，1567年
《卸下聖體》，1566年
《西班牙拯救宗教》，1534-1574年
《維納斯的崇拜》（丘比特的盛
宴），1518-1520年
《葡萄牙的伊莎貝拉公主肖
像》，1548年
《查理五世立姿肖像》，1532-
1533年
《費德里科二世肖像》，約1525-
1529年
《帶盔甲的菲力普二世肖像》，
1550-1551年
《查理五世的騎馬肖像》，1548年
《聖瑪格麗特》，約1560年左右
《維納斯與風琴手》，1550年

美國

波士頓
伊莎貝拉斯圖爾特賈德納藝術館
《誘拐歐羅巴》，1559-1562年

紐約
弗里克收藏
《戴紅帽的年輕男子肖像》，
約1516年

華盛頓
國家藝廊
《彼得羅·本博肖像》，1540年
《拉努喬·法爾內塞肖像》，
1542年
《威尼斯總督安德烈·古利提肖
像》，約1543年
《鏡前維納斯》，1554-1555年

歷史年表 | Chronology

本年表概括地記述了藝術家在一生中所經歷的主要事件，並同步列出他那個中所發生最重大的歷史事件。

1488-1490年

在缺乏正式文件的情況下，透過分析提香早期作品的風格以及某些提及文獻，我們大致上可以判斷提香出生於1490年左右。

1499-1505年

九歲的提香離開皮耶韋，移居至威尼斯的叔叔安東尼歐家中。他在畫坊的環境中接受繪畫的訓練，先後向塞巴斯提阿諾·祖卡拓和貝里尼學藝。

西元1500年，李奧納多·羅瑞丹被選為威尼斯總督。1503年，一場大火燒毀了德意志倉庫。

1508年

提香與喬爾喬內合作，一起裝飾德意志倉庫的外牆。以神聖羅馬帝國皇帝馬克西米利安一世為首的神聖同盟對威尼斯共和國開戰。

1510年

喬爾喬內死於一場瘟疫，也許是為了逃離瘟疫，提香移居至帕多瓦，並完成幾項喬爾喬內生前未能完成的作品。

1511年

提香在帕多瓦繪製三幅關於聖安東尼奇蹟的壁畫。不久以後，為威尼斯聖靈教堂製作一幅色彩鮮艷的還願祭壇畫，畫中聖馬可坐在寶座上（今藏於威尼斯的安康聖母教堂大殿）。

1513年

仰賴某些極具影響力的知識分子的支持，提香獲聘為總督府政務廳繪製戰役圖。

1516年

喬凡尼·貝利尼過世後不久，提香接替他成為威尼斯共和國的官方畫師。

努瓦永條約：威尼斯和神聖羅馬帝國平之間恢復和平。

1518年

為威尼斯的聖方濟會榮耀聖母聖殿的大殿繪製《聖母升天》祭壇畫。

開始與費拉拉公爵阿方索·埃斯特一世密切往來，兩人之間的交流一直持續至1524年，提香為公爵的書房創作「酒神系列」。

1520-1522年

提香認識了曼托瓦的貢薩格家族，並結識了作家彼得·阿雷蒂諾：兩者之間建立起堅強的友誼，以及專業上的合作關係，在此期間，阿雷蒂諾成為提香的經紀人，將他引薦給歐洲歷史中的幾位大人物。

1523年

塞西莉亞·索爾達諾生下蓬波尼奧，提香初為人父。

安德烈·古利提獲選為總督，欲賦予威尼斯一個現代化「古典」之都的新形象，提香受邀參與此計畫。

1525年

適逢次子奧拉齊奧誕生，提香於1525年娶塞西莉亞·索爾達諾為妻。

1527年

建築師間兼雕塑家雅可波·聖索維諾抵達，與提香和彼得·阿雷蒂諾構成主導威尼斯藝術界的鐵三角。

羅馬之劫。

1528年

打敗大帕爾馬和波爾德諾內，提香爭取到為威尼斯的聖約翰和聖保羅大教堂繪製《聖彼得殉難》的工作。這幅卓越的祭壇畫於1530年交貨，獲讚許為提香創作生涯中最偉大的傑作之一，但於1867年的一次火災中遭到摧毀。

1530年

提香的妻子塞西莉亞生下女兒拉維尼亞後去世。孩子們被託付給提香的姊妹之一的歐爾索拉。提香在波隆納出席查理五世莊嚴的加冕儀式。西班牙宮廷成為提香最主要的買主。同年舉行奧格斯堡會議，路德派和天主教之間的宗教和軍事衝突宣告結束。

1534年

提香的父親格雷戈里奧·韋爾切里奧於皮耶韋迪卡多列逝世。同一時期，提香受貢薩格家族和德拉羅韋萊家族所託創作出許多作品。

1540年

創作《阿方索·德阿瓦洛斯伯爵的演說》，這幅畫標誌著提香和矯飾主義間對話的開始。

與土耳其人爭奪海權失利，威尼斯失去愛琴海的幾座重要的港口。

1542年

結識在保羅三世獲選為教皇之後變得極為強盛的法爾內塞家族。

1545-1546年

1545年9月提香前往羅馬。受到樞機主教彼得·本博與瓦薩里的禮遇，瓦薩里帶領提香認識「永恆之城」之美。此次，提香

也認識了米開朗基羅。回程，提香停留在佛羅倫斯，來到科西莫·德·梅第奇的宮廷作客。

1548年

1548年1月，受查理五世之邀，提香行經特倫托，前往奧格斯堡。在奧格斯堡長住之後，提香也在因斯布魯克和米蘭度過一段時間。

1550-1551年

1550年11月，提香返回奧格斯堡，並一直待到隔年。1545年9月至1551年8月之間，提香待在國外的時間比在威尼斯還多。從這一刻起，除了到卡多列短期度假之外，他再也不曾離開威尼斯共和國。

1555年

查理五世退位，獨自隱居在尤斯特修道院，他離開時帶走了某幾幅提香的作品，如《聖三一的榮耀》與《張開雙手的痛苦之母》等畫作。奧格斯堡和約終於簽署。

1556-1557年

彼得·阿雷蒂諾於1556年10月21日死於中風，11個月後，查理五世過世。

1559年

提香的哥哥法蘭西斯科過世。他的兒子奧拉齊奧在米蘭追討西

班牙王室積欠的債務時，被雕刻家雷歐內·雷歐尼攻擊受傷。

1561年

提香的女兒拉維尼亞難產過世。

1564年

提香的對手米開朗基羅過世，又一位文藝復興時期的「大老」退場。

1566年

提香與瓦薩里會面，並獲得認可成為佛羅倫斯繪畫學院的榮譽院士。

1566-1569年

提香的畫坊仍然非常活躍，有許多新的學徒，其中包括小帕爾馬、達克雷塔，以及將來的艾爾·葛雷柯。

1571年

憑藉著威尼斯共和國的一臂之力，基督教艦隊於勒潘陀海戰獲勝。

1576年

提香於1576年8月27日去世，但死因可能不是瘟疫；他的遺體被運送至聖方濟會榮耀聖母教堂，埋葬在簡單的基碑下。

參考書目 | Literature

Il Rinascimento a Venezia e la pittura del Nord, catalogo della mostra di Venezia a cura di B. Aikema e D.A. Brown, Milano, Bompiani 1999

F. Valcanover, Tiziano, Firenze, Giunti Editore 1999

F. Pedrocco, Tiziano, Milano, Rizzoli 2000

Restauro dei dipinti di Tiziano, atti del seminario di studi, Venezia 2000

R. Goffen, Renaissance Rivals, Yale University Press 2002

Titian, catalogo della mostra a cura di D. Jaffé, Londra-Madrid 2003

Venere svelata. La Venere di Urbino di Tiziano, catalogo della mostra di Bruxelles a cura di O. Calabrese, Cinisello Balsamo, (Mi), Silvana Editoriale 2003

Tiziano e la pittura del Cinquecento a Venezia, catalogo della mostra di Brescia a cura di J. Habert e V. Pomeràde, Conegliano, (Tv), Linea d'Ombra 2004

La ricerca dell'identità. Da Tiziano a De Chirico, catalogo della mostra di Ascoli Piceno a cura di V. Sgarbi, Milano, Skira 2004

J. Pope-Hennessy, Tiziano, Milano, Mondadori Electa 2004

Le ceneri violette di Giorgione. Natura e maniera tra Tiziano e Caravaggio, catalogo della mostra di Mantova a cura di V. Sgarbi, Milano, Skira 2004

I Della Rovere. Piero della Francesca, Raffaello, Tiziano, catalogo della mostra di Urbino a cura di P. dal Poggetto, Milano, Mondadori Electa 2004

L. Puppi, Per Tiziano, Milano, Skira 2005

La Danae di Tiziano, catalogo della mostra di Napoli a cura di A. Alabiso, Napoli, Mondadori Electa 2005

Tiziano e il ritratto di corte, catalogo della mostra di Napoli a cura di N. Spinosa, Napoli, Mondadori Electa 2006

一圖片授權 | Picture Credits

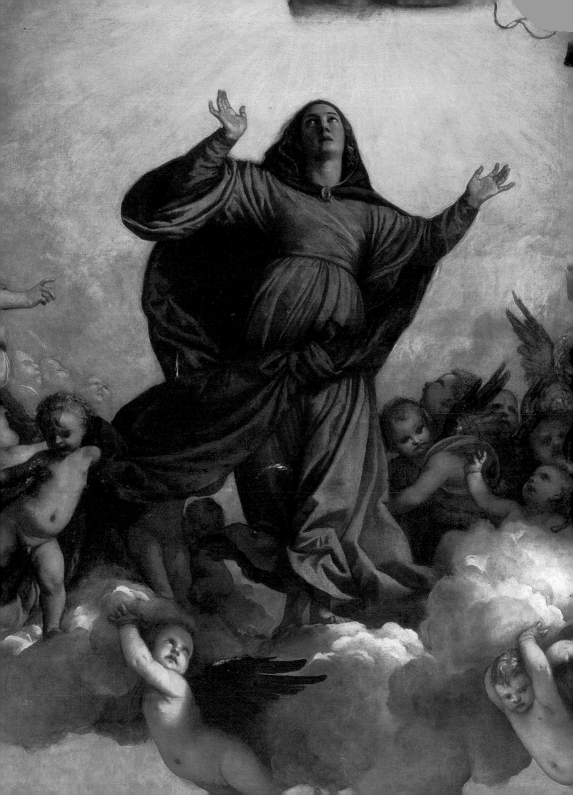